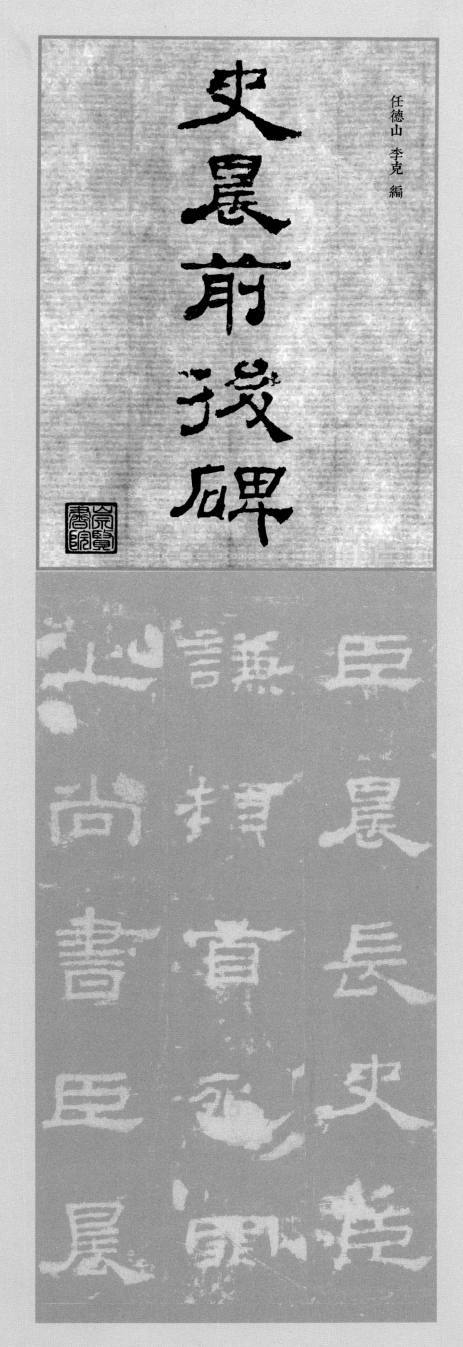

史晨前後碑

任德山 李克 編

北京聯合出版公司
Beijing United Publishing Co.,Ltd

智品天下圖書（北京）有限公司

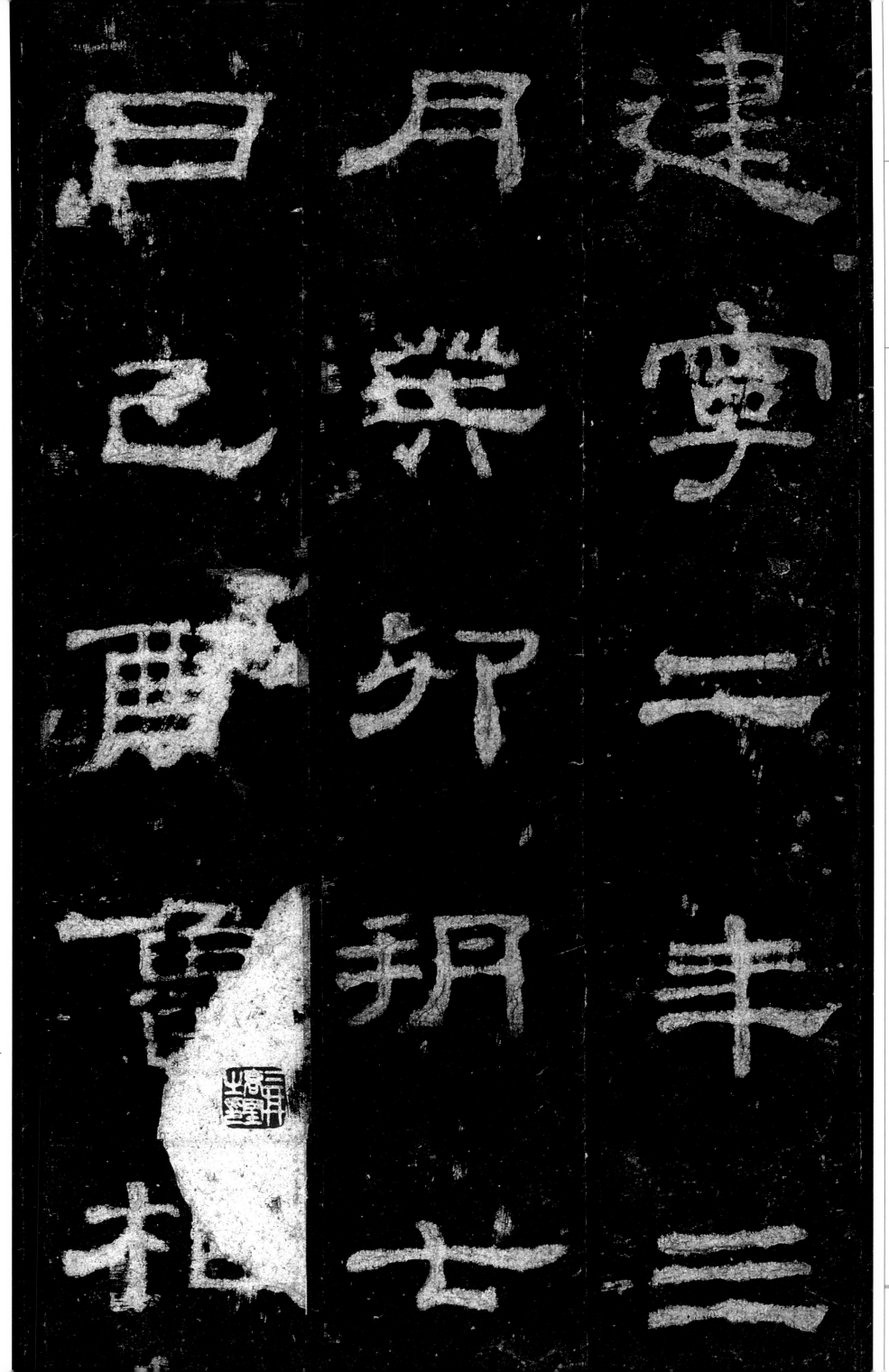

建寧二年三

月日己酉魯相

月日榮卯

日己酉

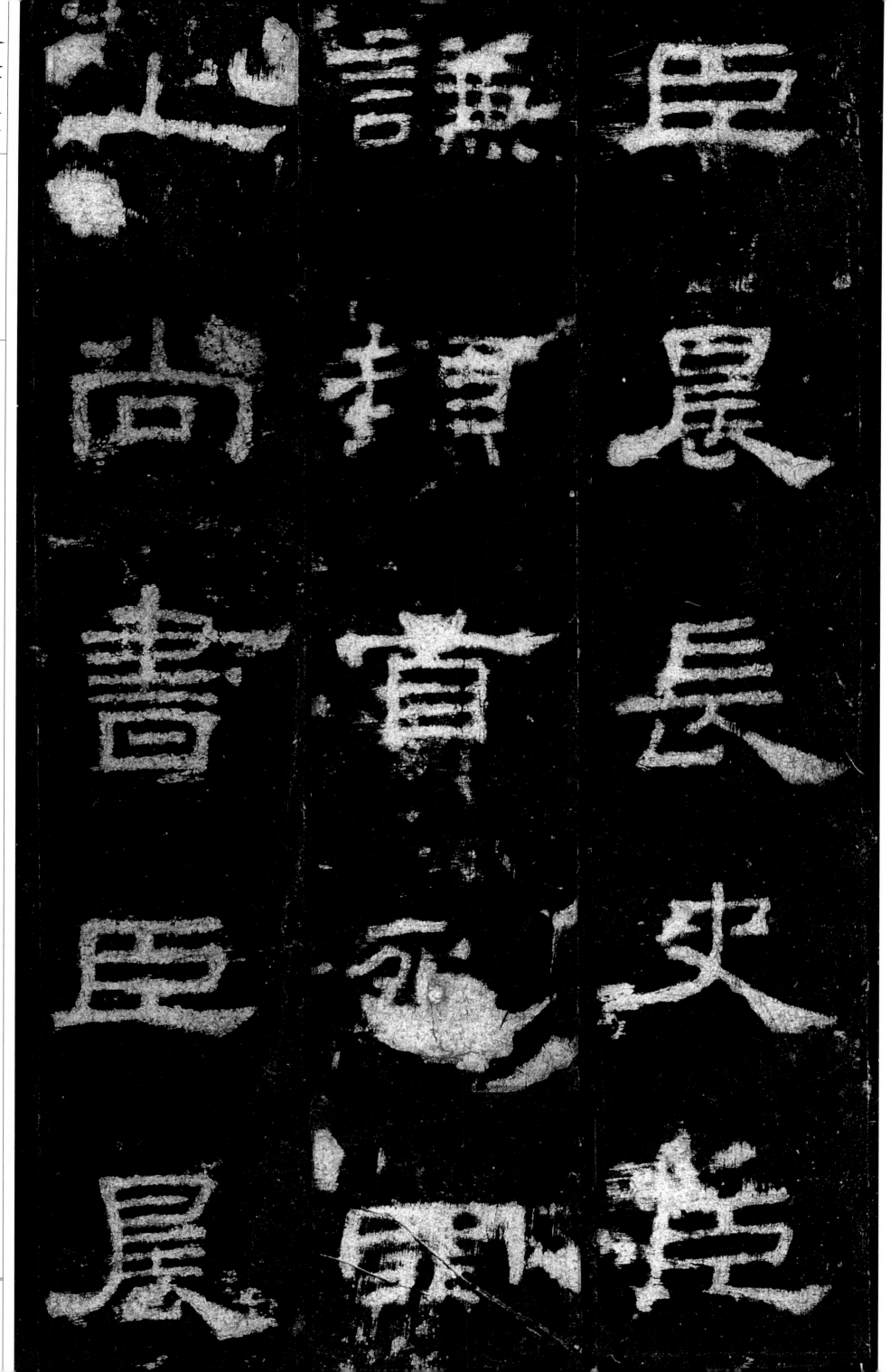

臣晨、長史臣謙，頓首死罪上尚書：臣晨

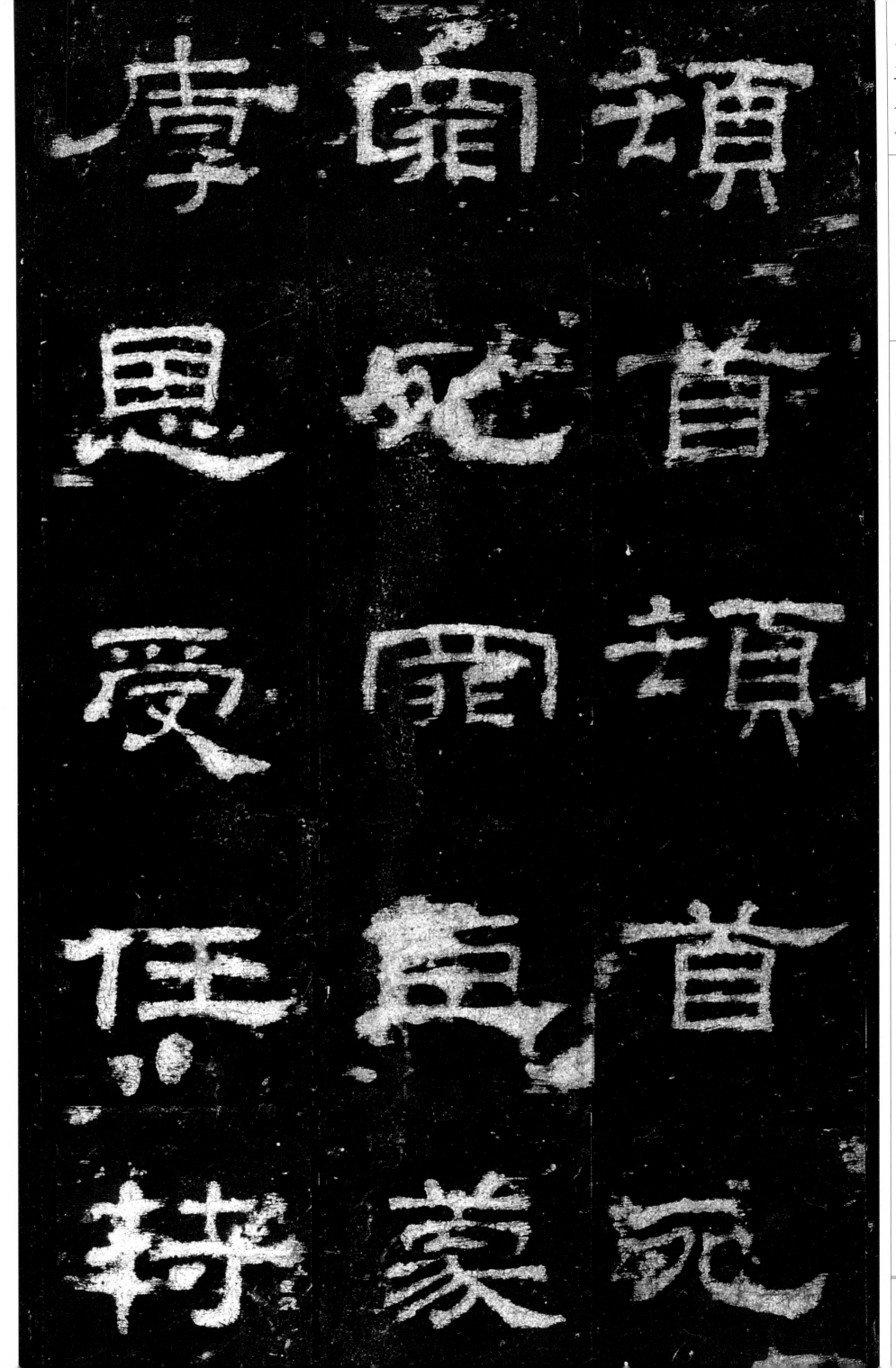

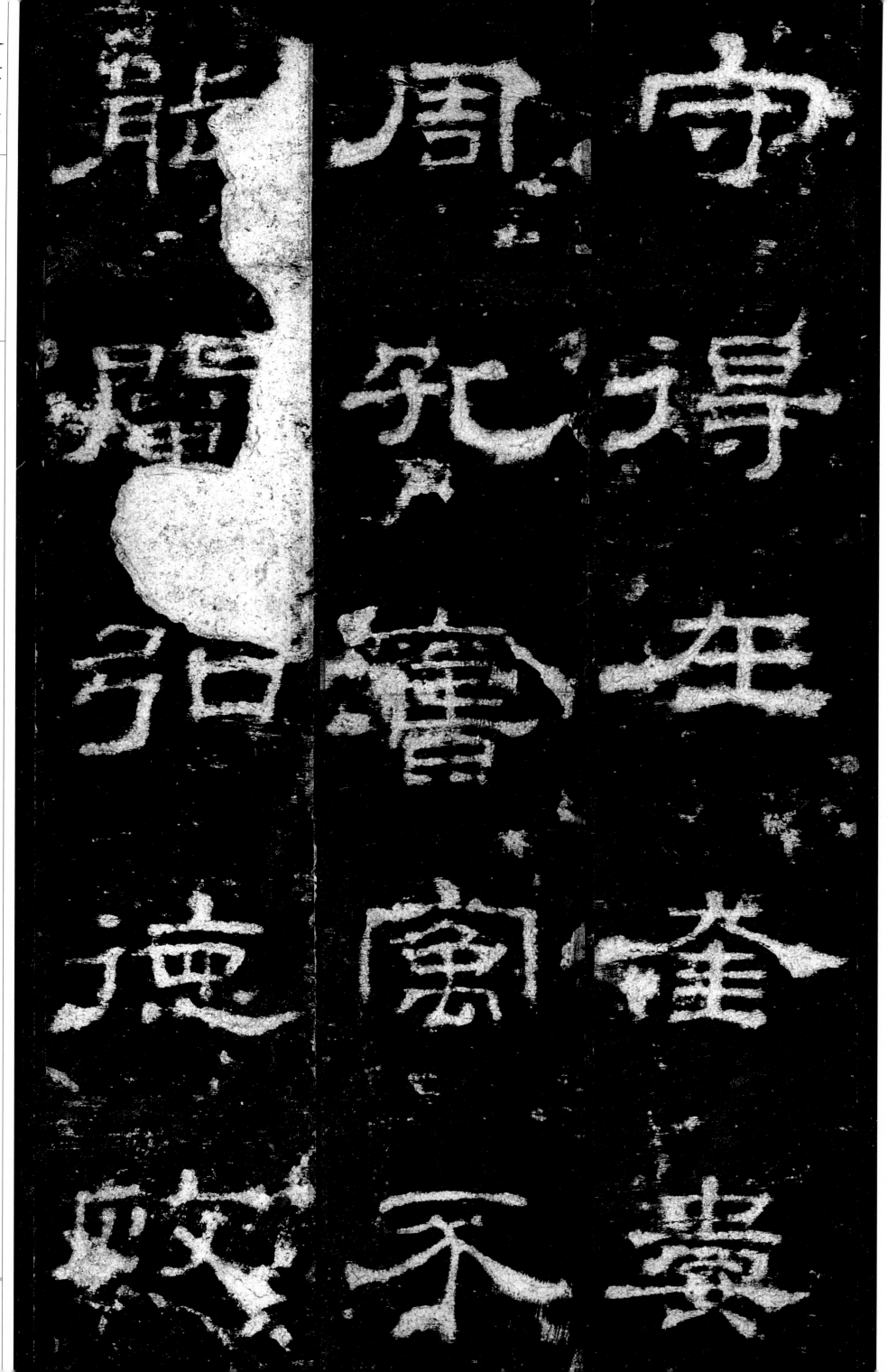

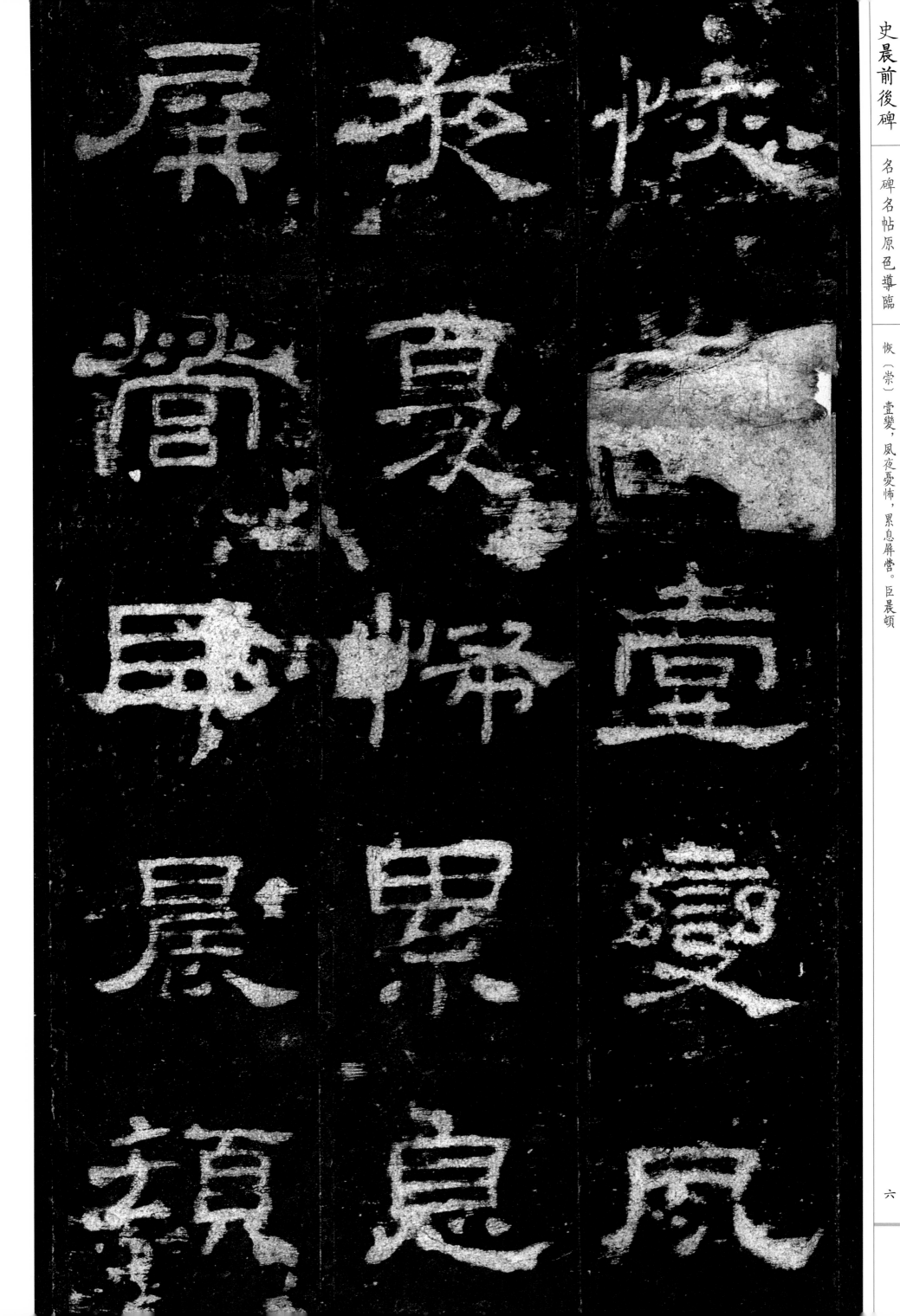

恢（崇）壹變，夙夜憂怖，累息屏營。臣晨頓

名碑名帖原色導臨

首頓首！死罪死罪！臣以建寧元年到官，

七

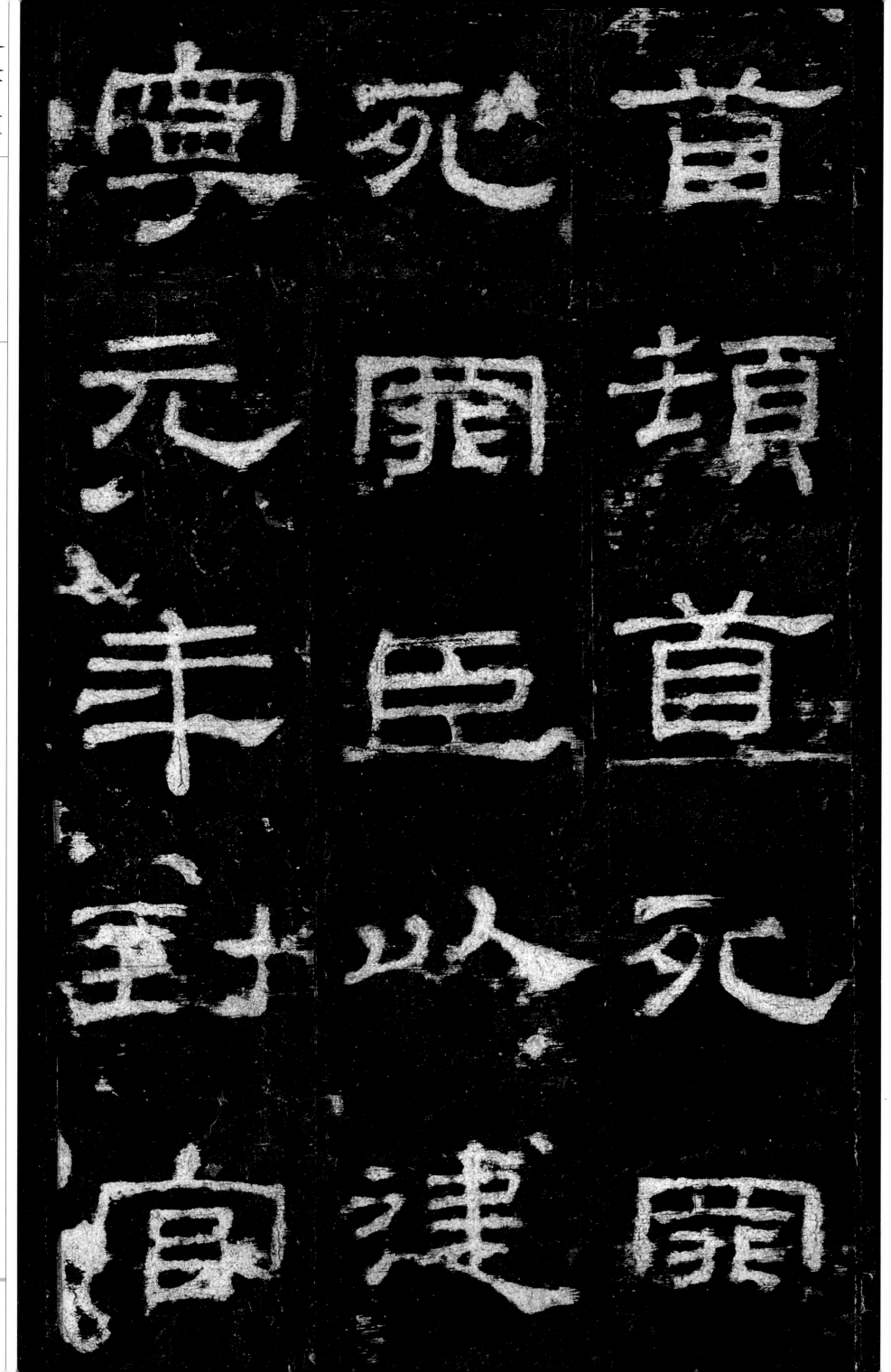

首頓首

死首以死

南開臣以建

元年封十

寧宇宇宙

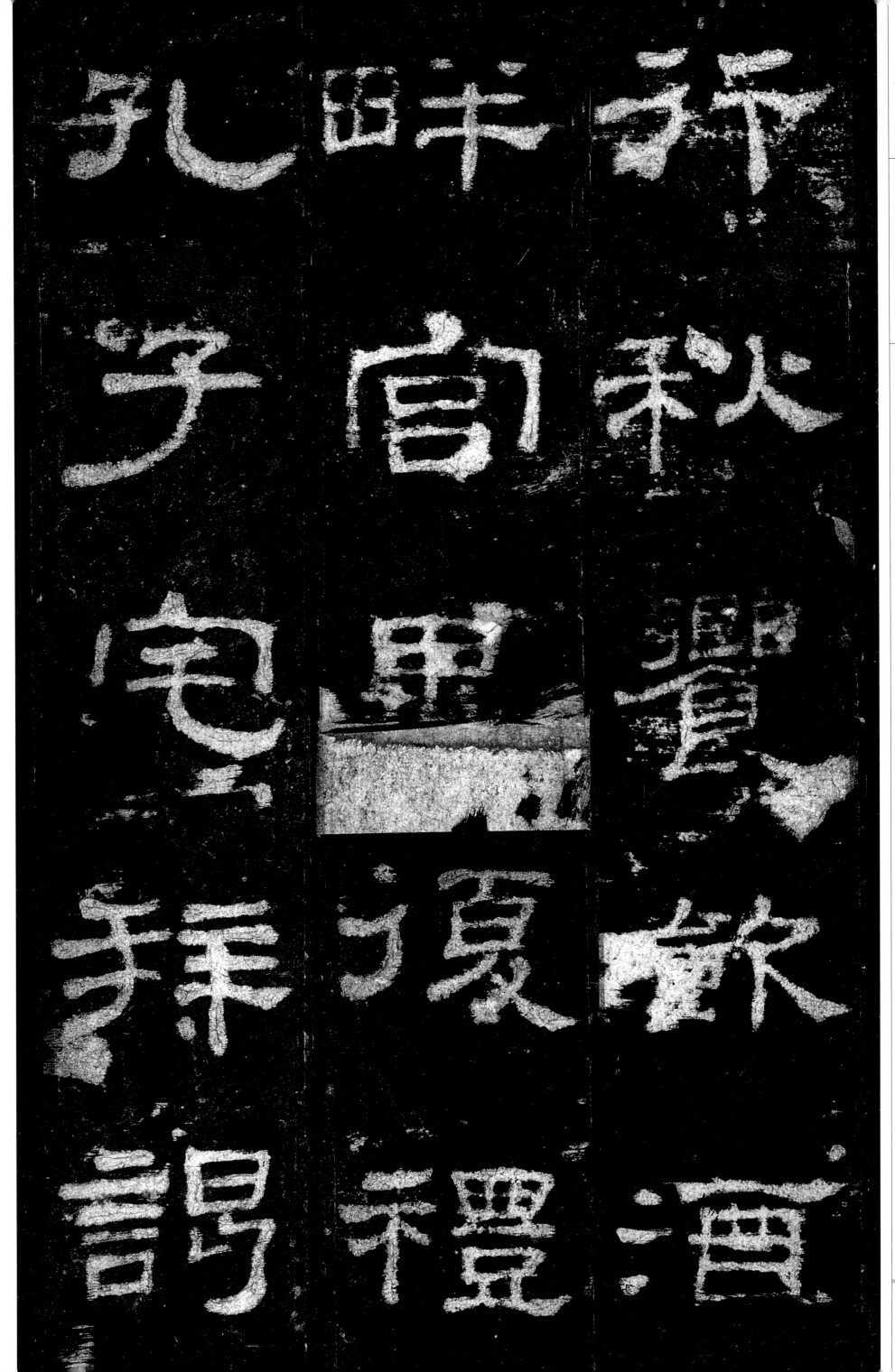

名碑名帖原色導臨

行秋饗，飲酒畔宮，畢，復禮孔子宅，拜謁

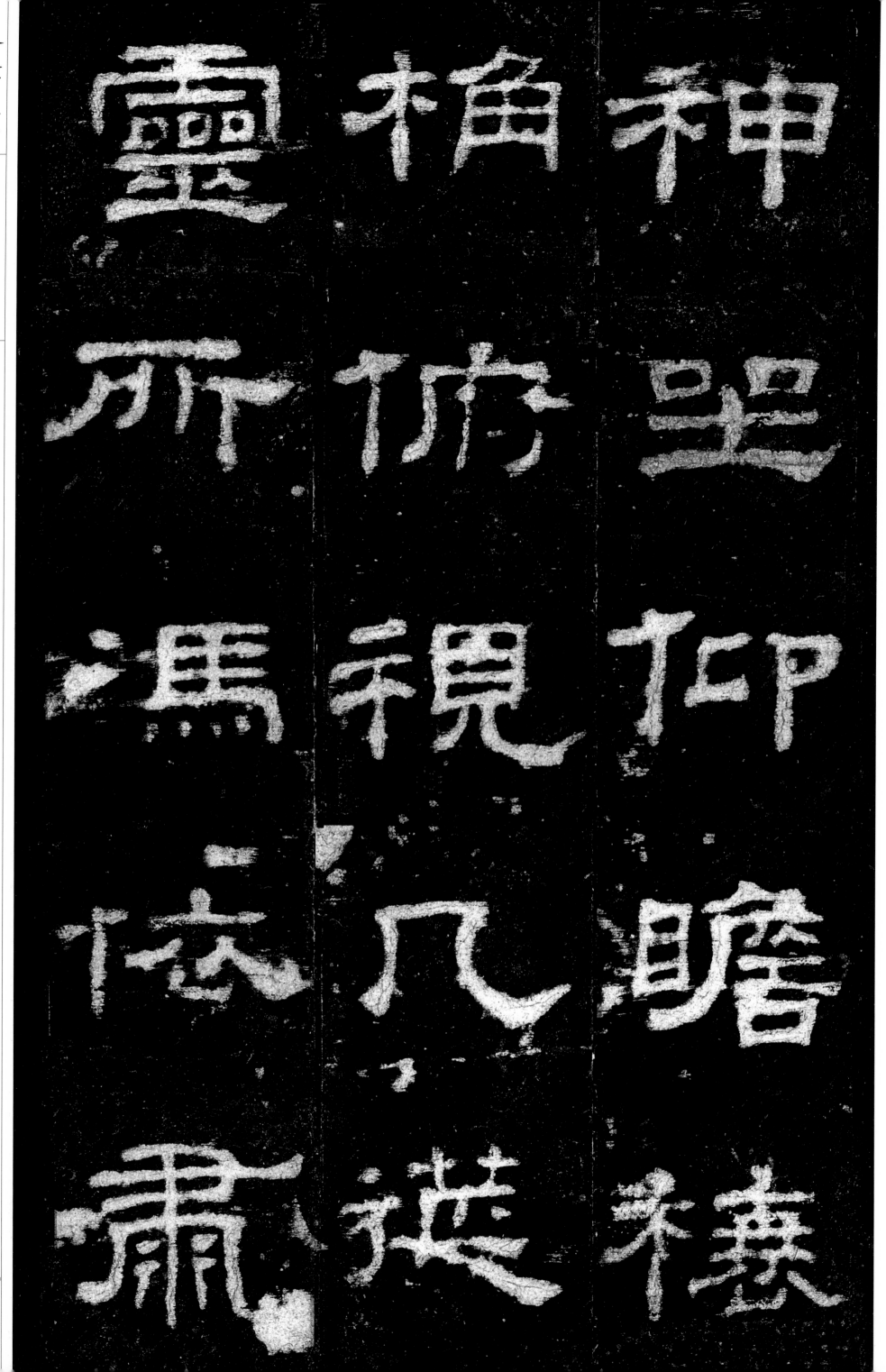

名碑名帖原色導臨

神坐。仰瞻榱桷，俯視几筵，靈所馮依，肅

神
望
仰
瞻
榱

榱
俯
視
几
筵

靈
所
馮
依
肅

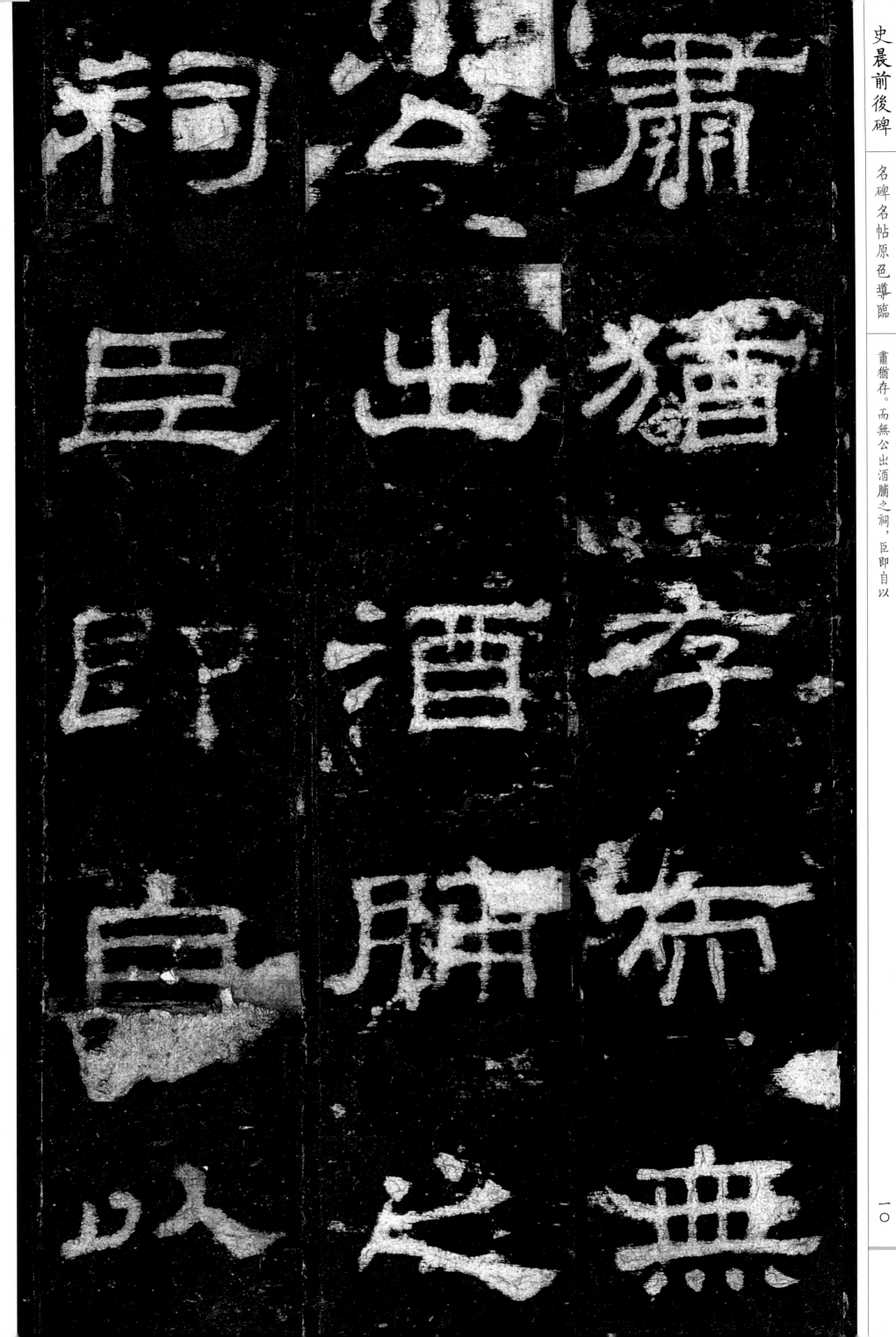

名碑名帖原色導臨

肅猶存。而無公出酒脯之祠，臣即自以

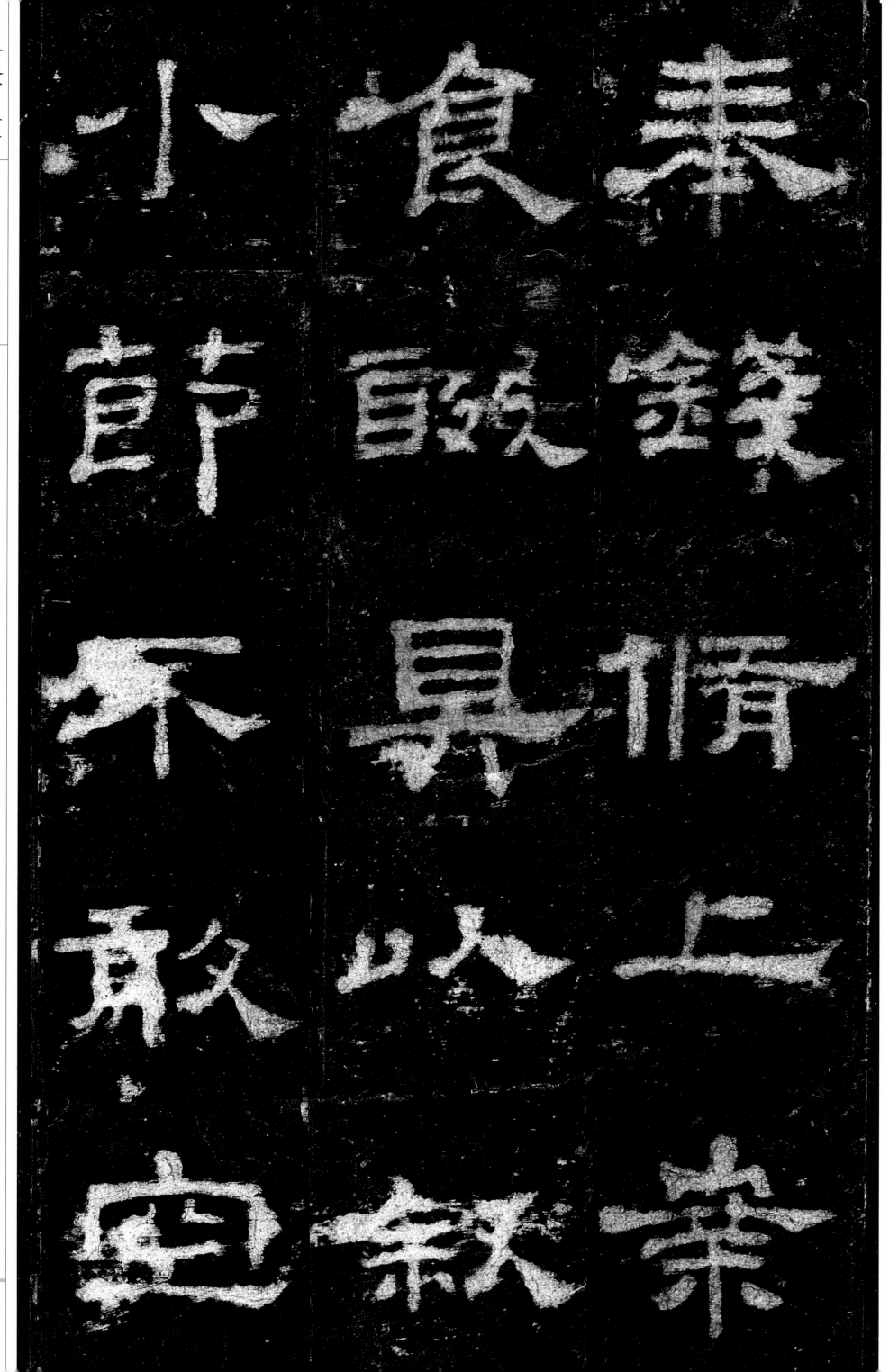

史晨前後碑 一一

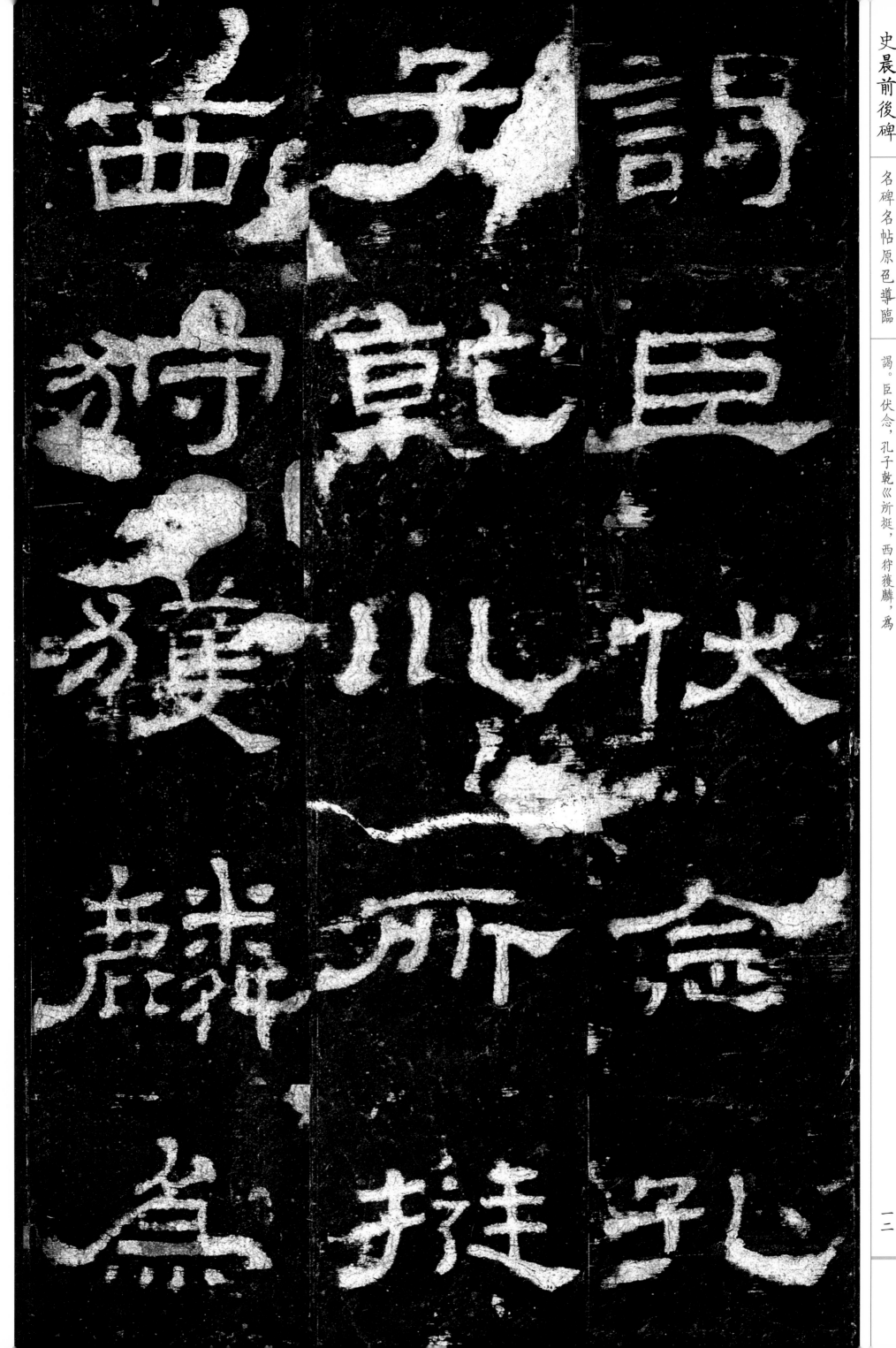

名碑名帖原色導臨

謁。臣伏念，孔子乾〓所挺，西狩獲麟，為

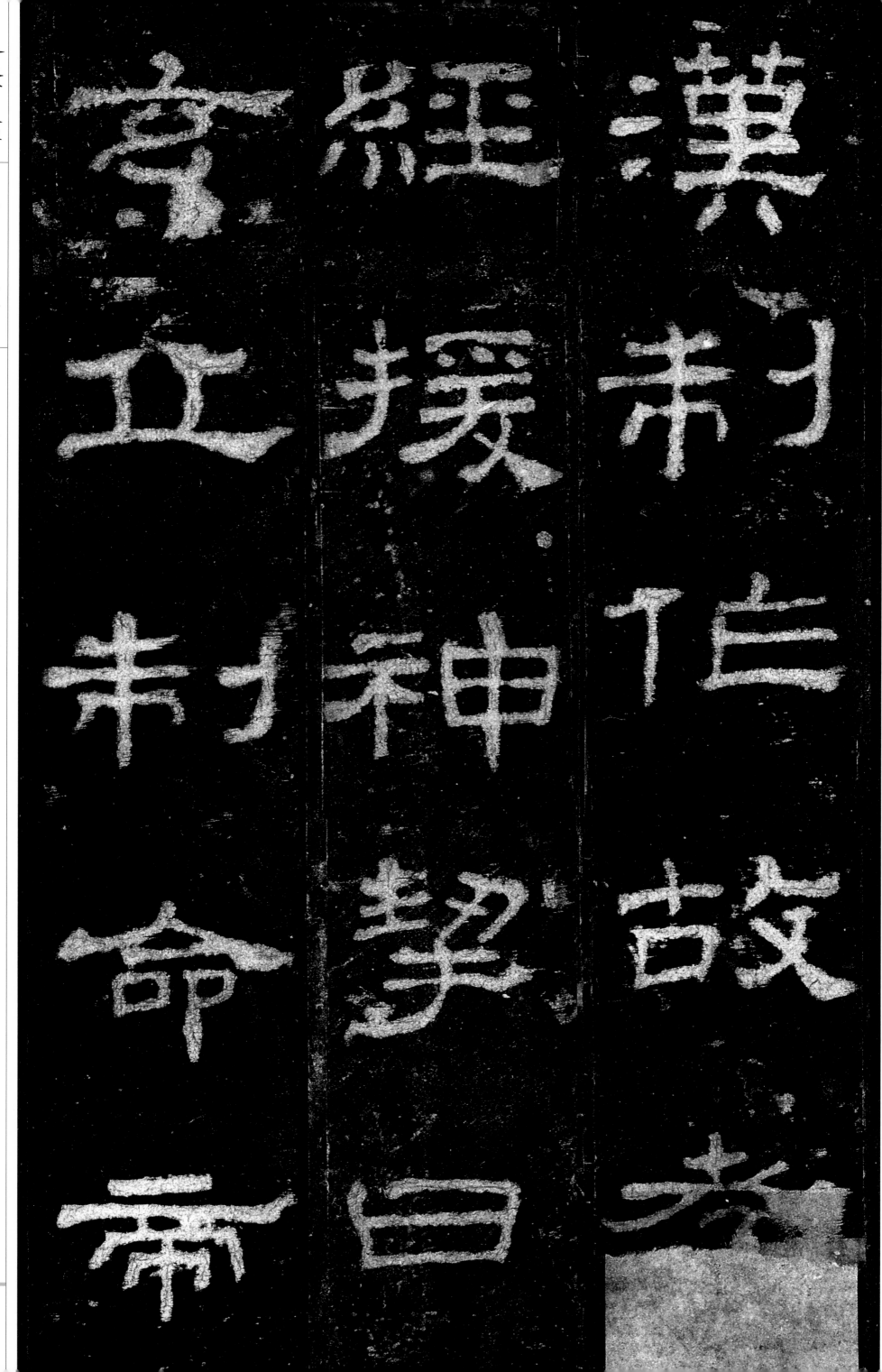

漢制作佐故
漢
經援神契曰
帝立制帝命帝

卽所不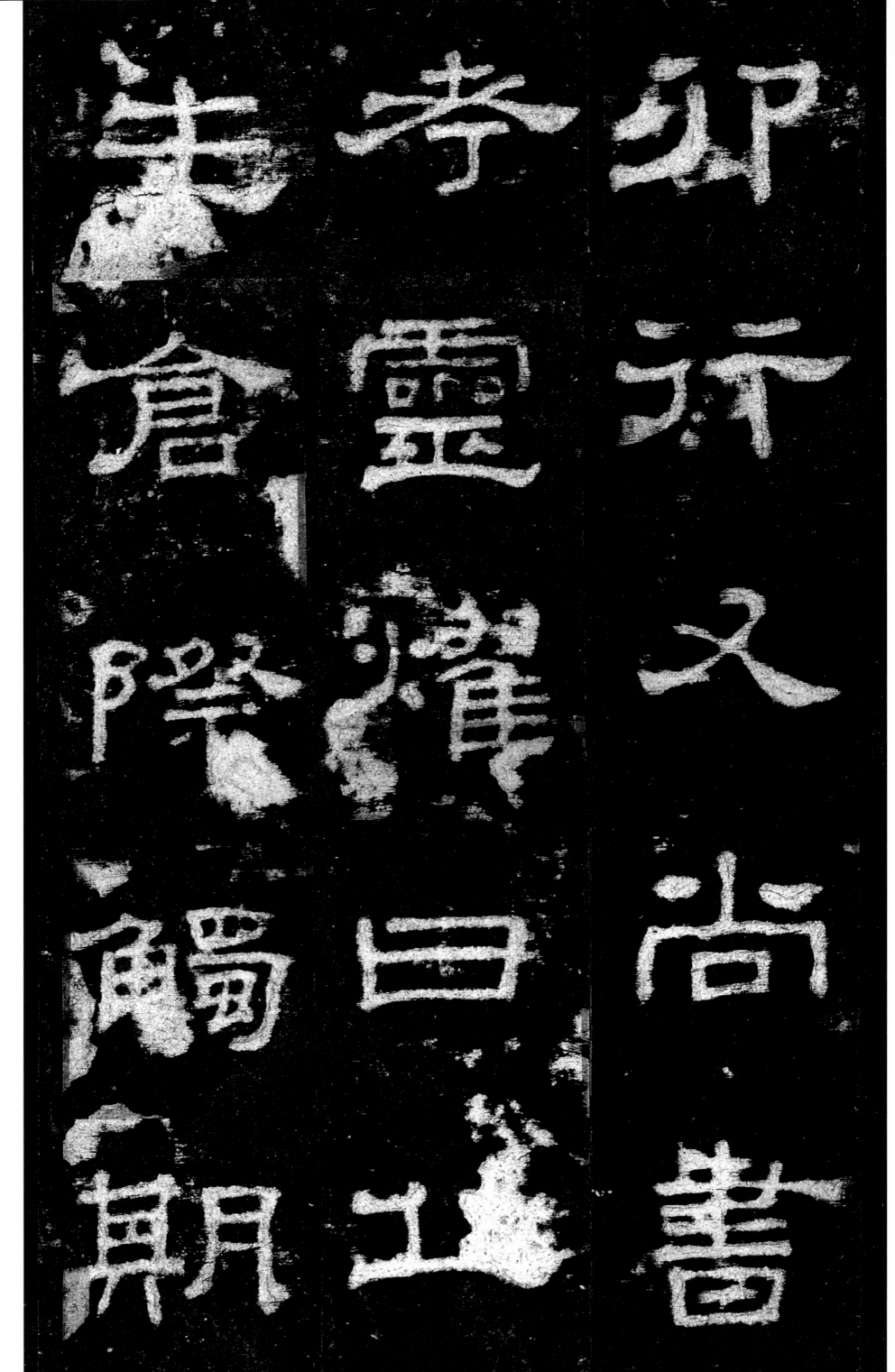

孝靈燿

又尚

名碑名帖原色導臨

卯行。」又《尚書考靈燿》曰：「丘生倉際，觸期

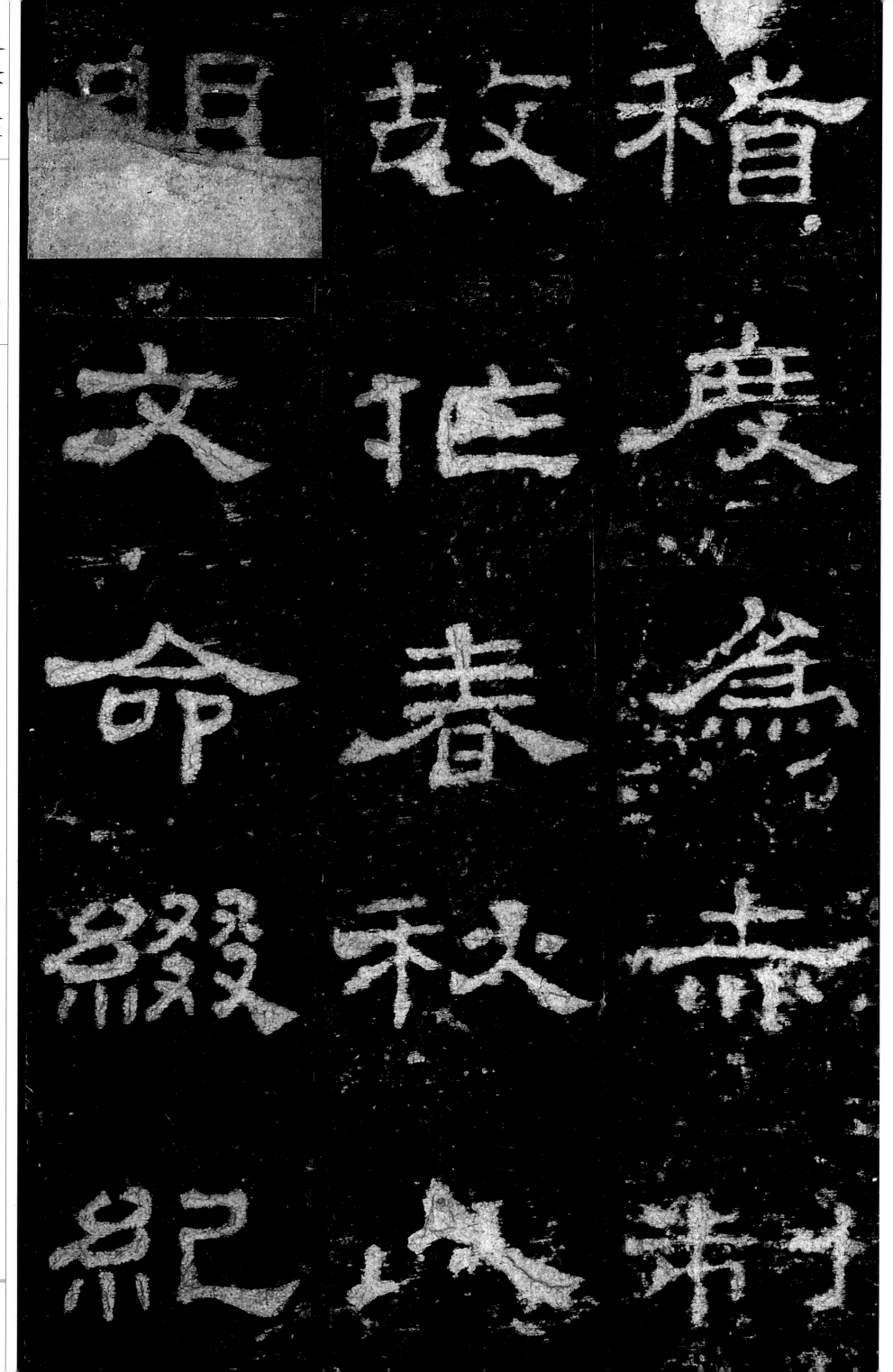

名碑名帖原色導臨

稽慶爲赤制。」故作《春秋》，以明文命。綴紀




撰書頃定禮
義臣以為素
王稽古德亞

 史晨前後碑 名碑名帖原色導臨 撰書，修定禮義。臣以為素王稽古，德亞 一六


撰 書 頃 定 禮
義 臣 以 為 素
王 稽 古 德 亞

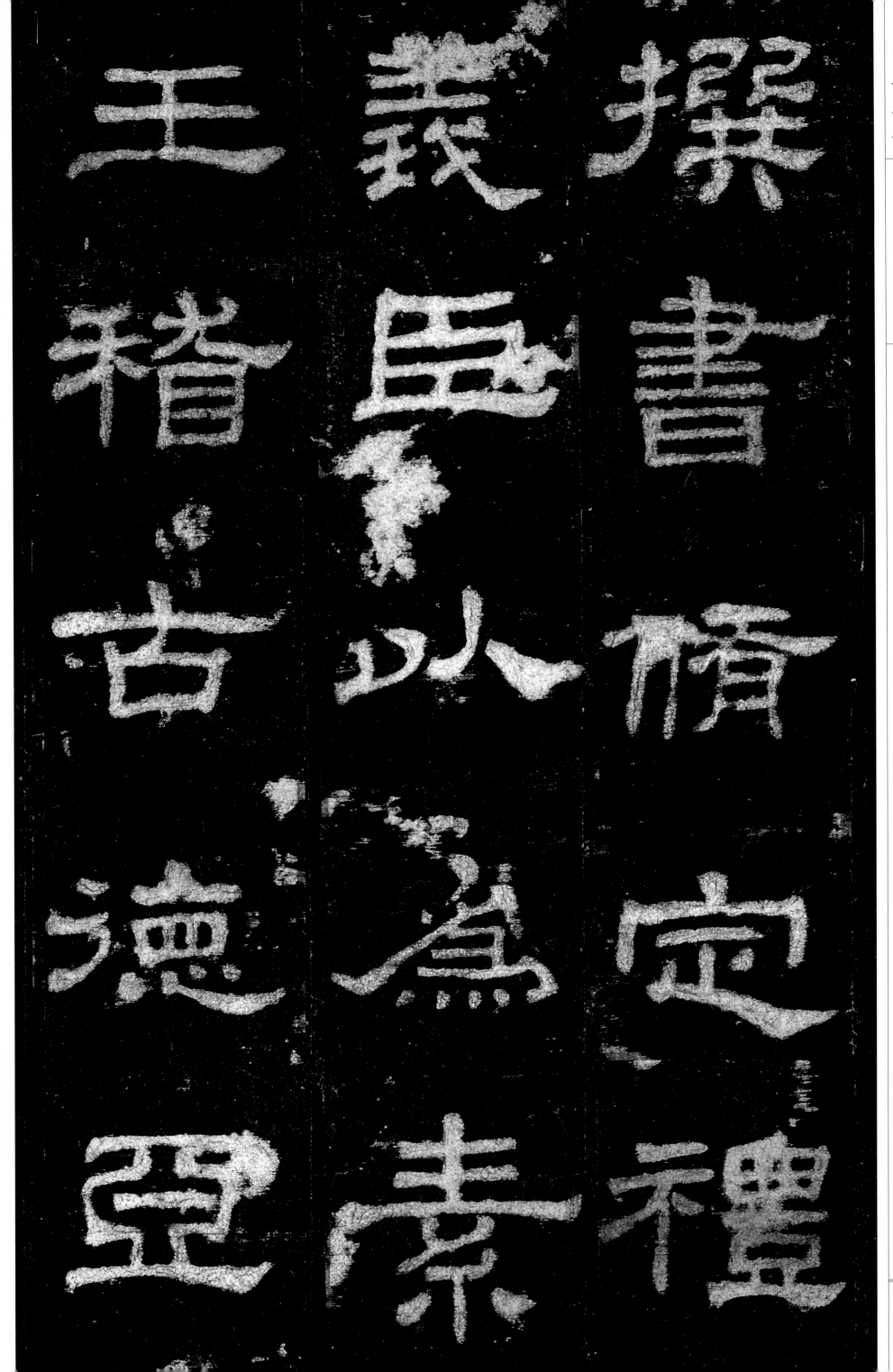

名碑名帖原色導臨

撰書，脩定禮義。臣以為素王稽古，德亞

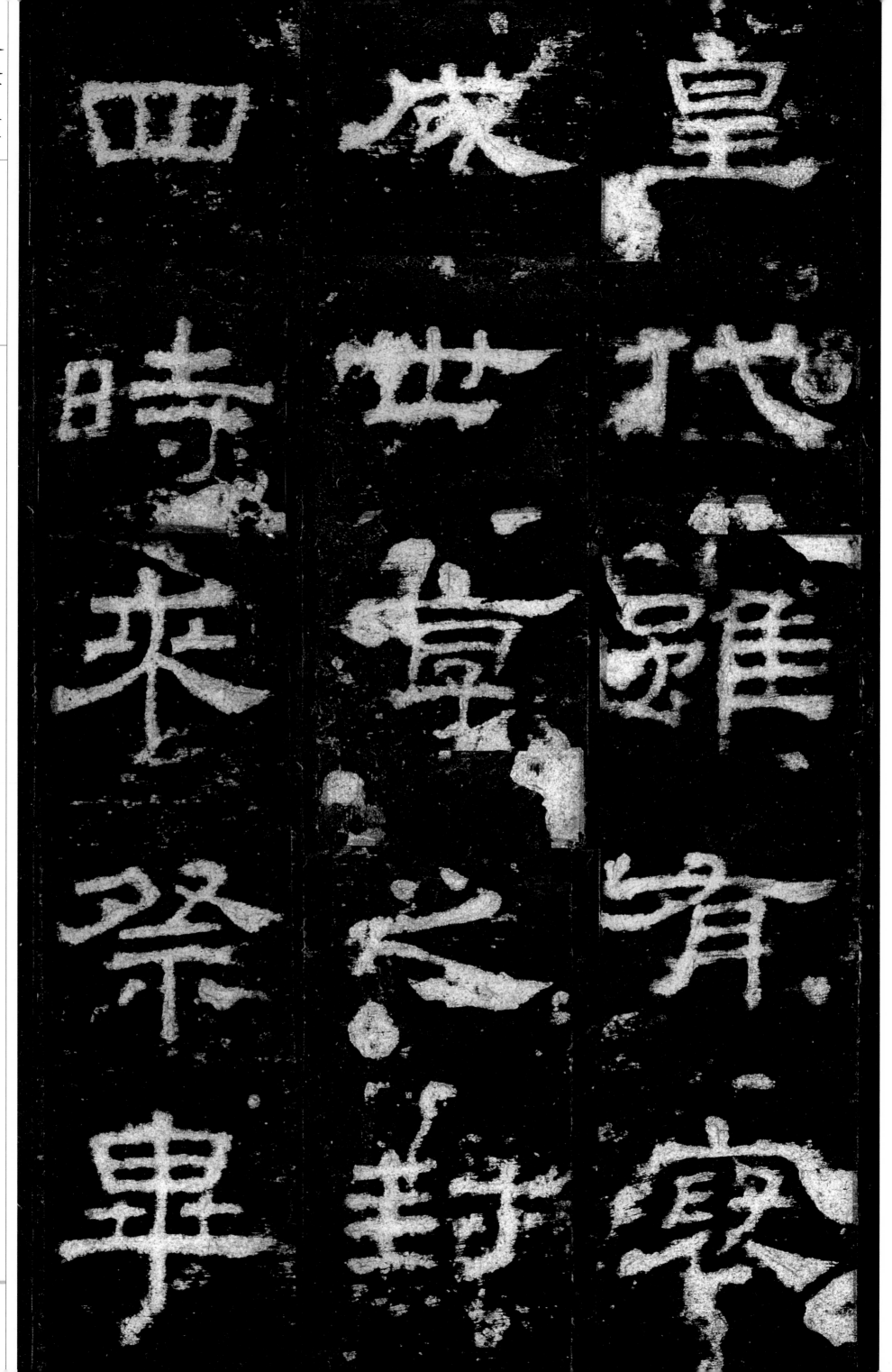

皇代雖有

世皇之

歲世寅時

畢時來

祭封寒

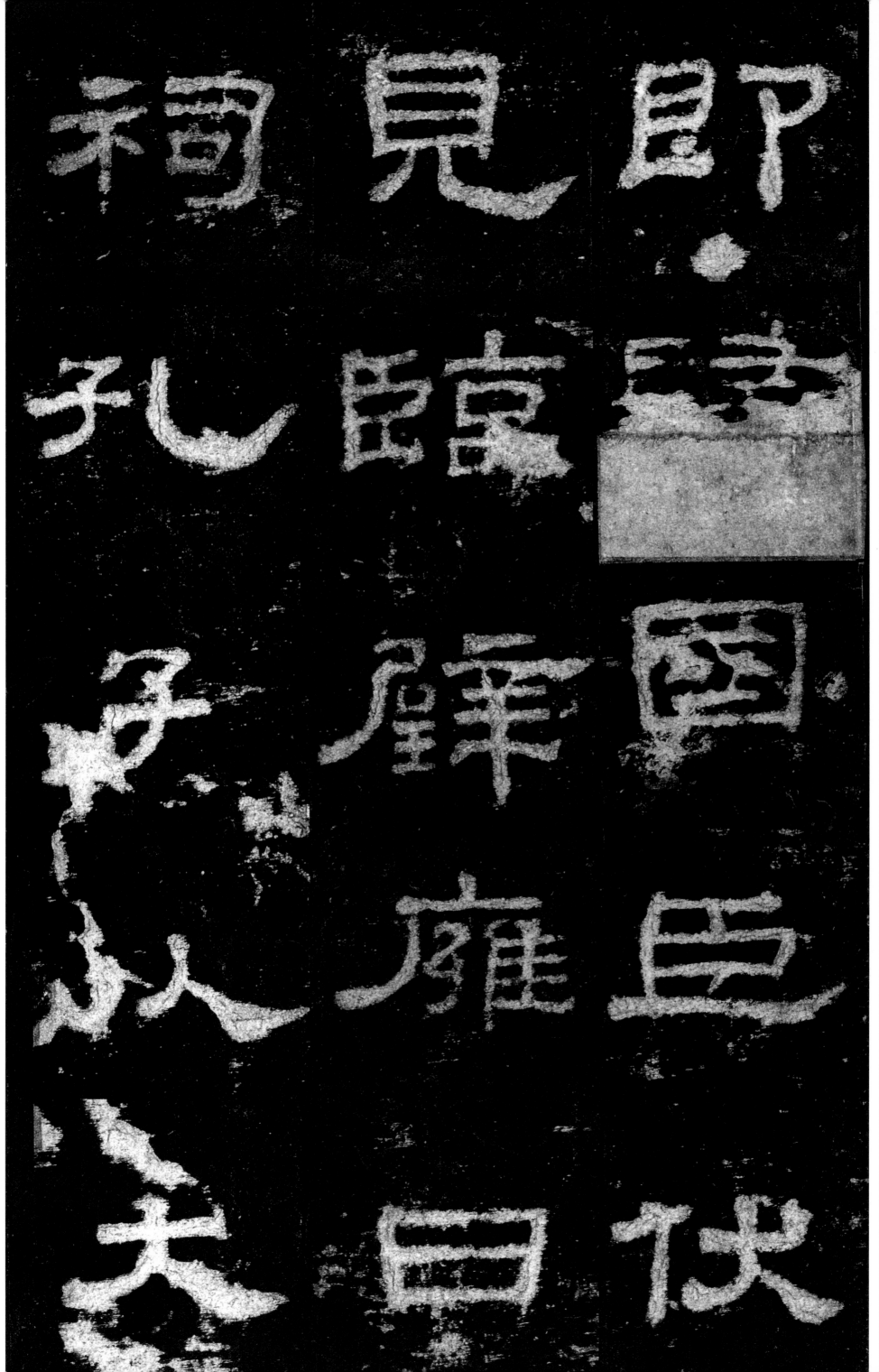

名碑名帖原色導臨

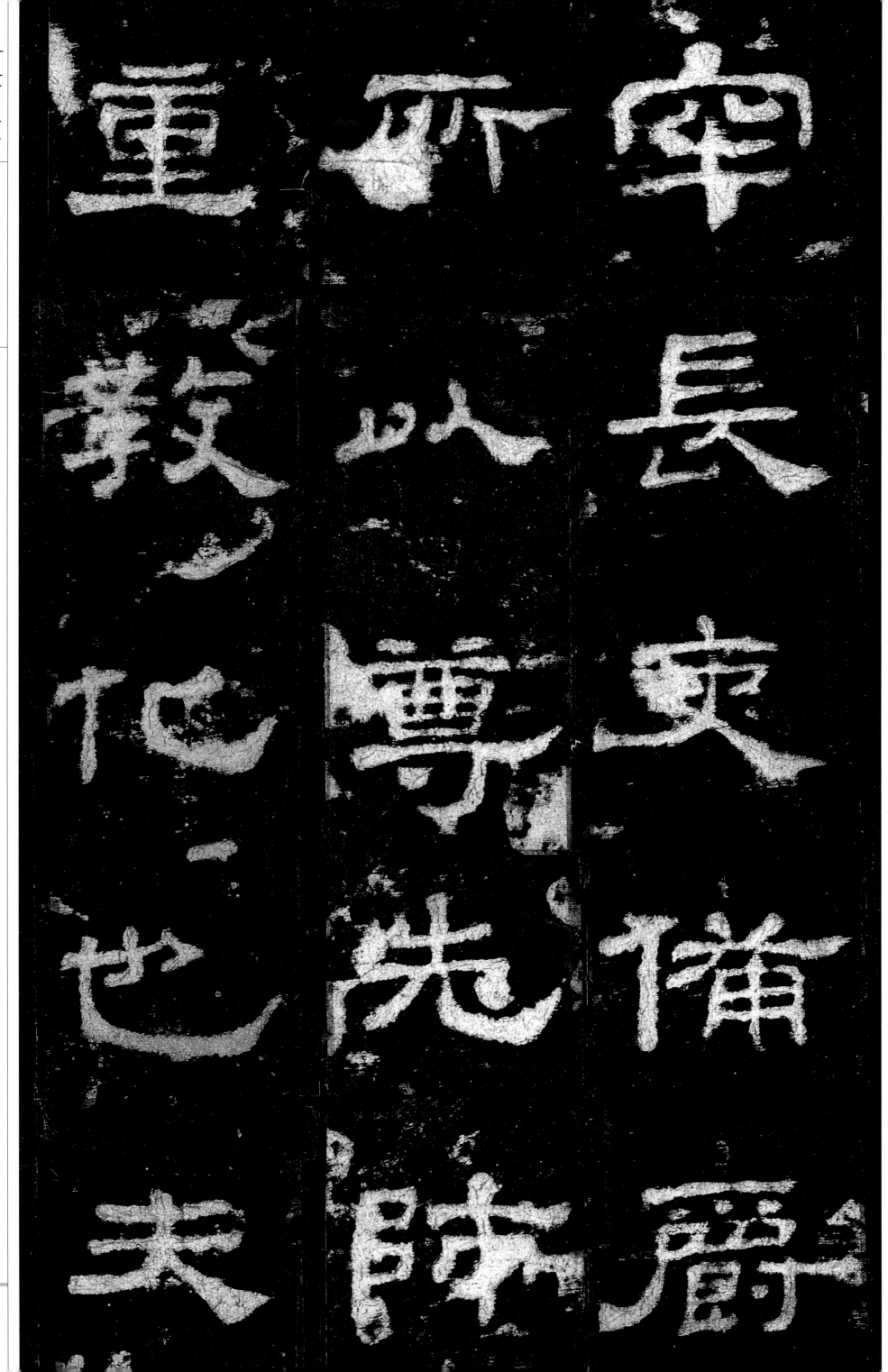

宰，長吏備爵，所以尊先師、重教化也。夫

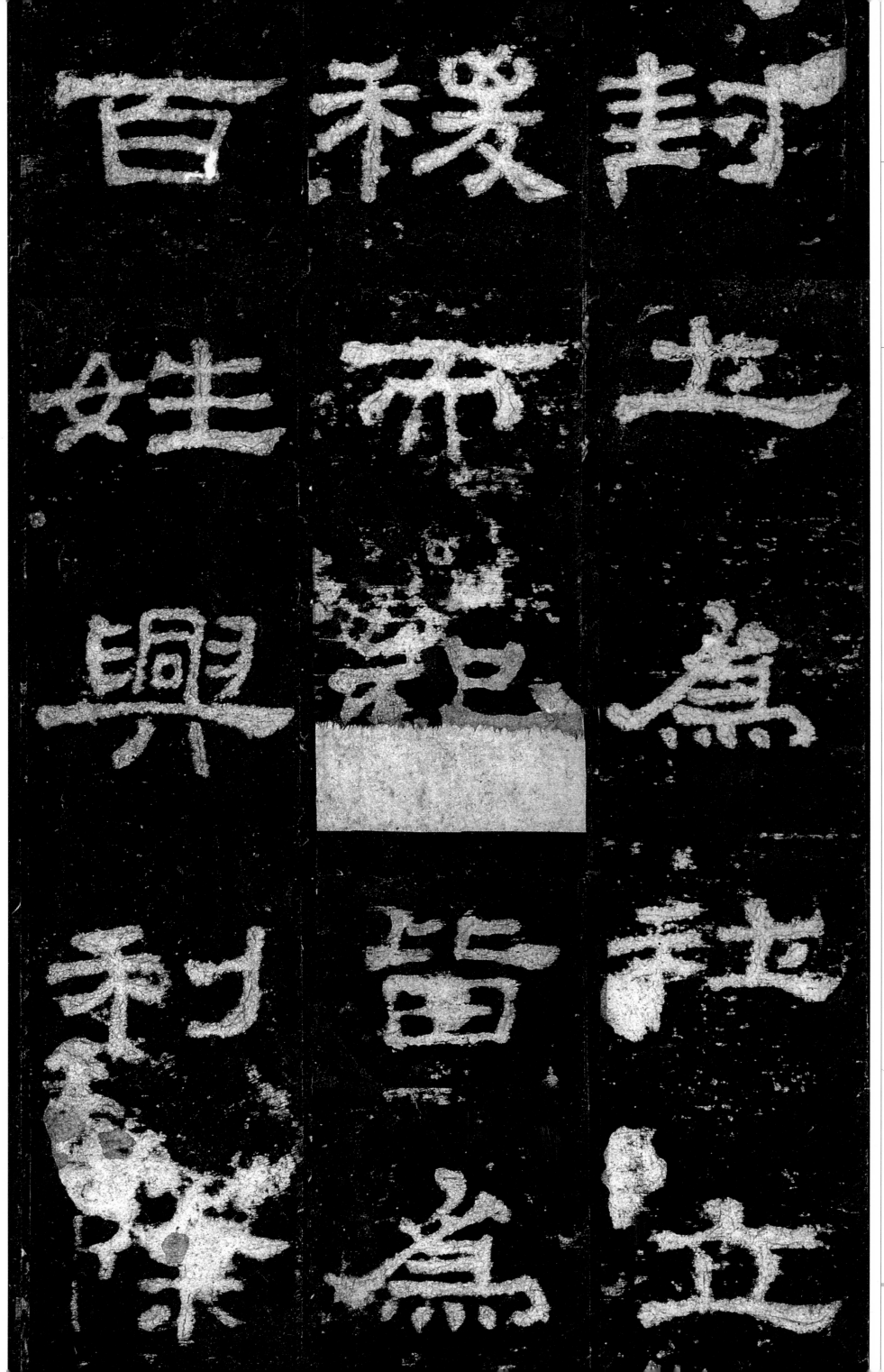

封土為社，立稷而祀，皆為百姓興利除

害，以祈豐穰。《月令》：「祀百辟卿土有益於

寧以人所祈墨軍襄

凡令祀百辟

野坨節嘉

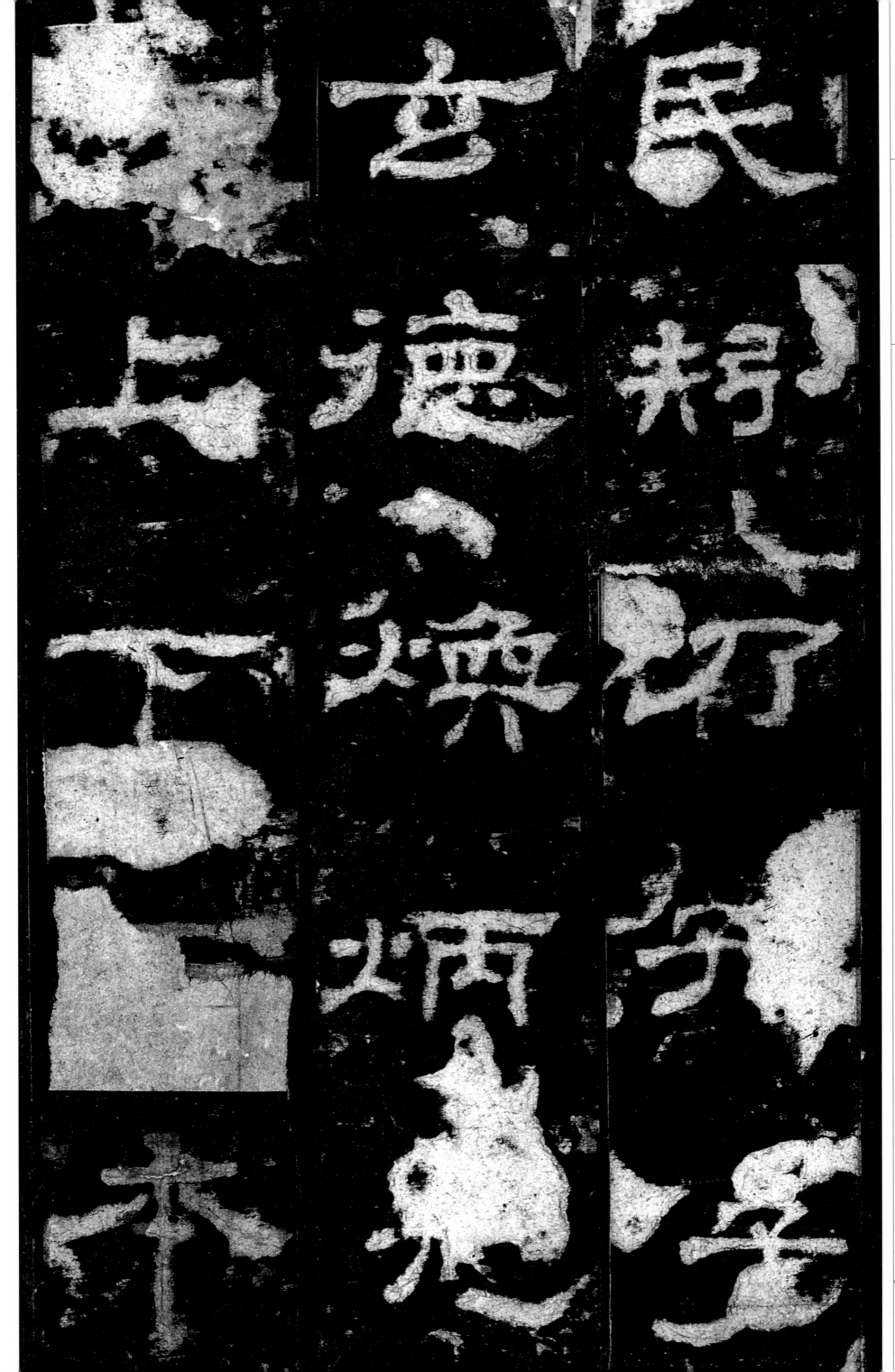

民。〕�乃孔子，玄德煥炳，光〔於〕上下，〔而〕本

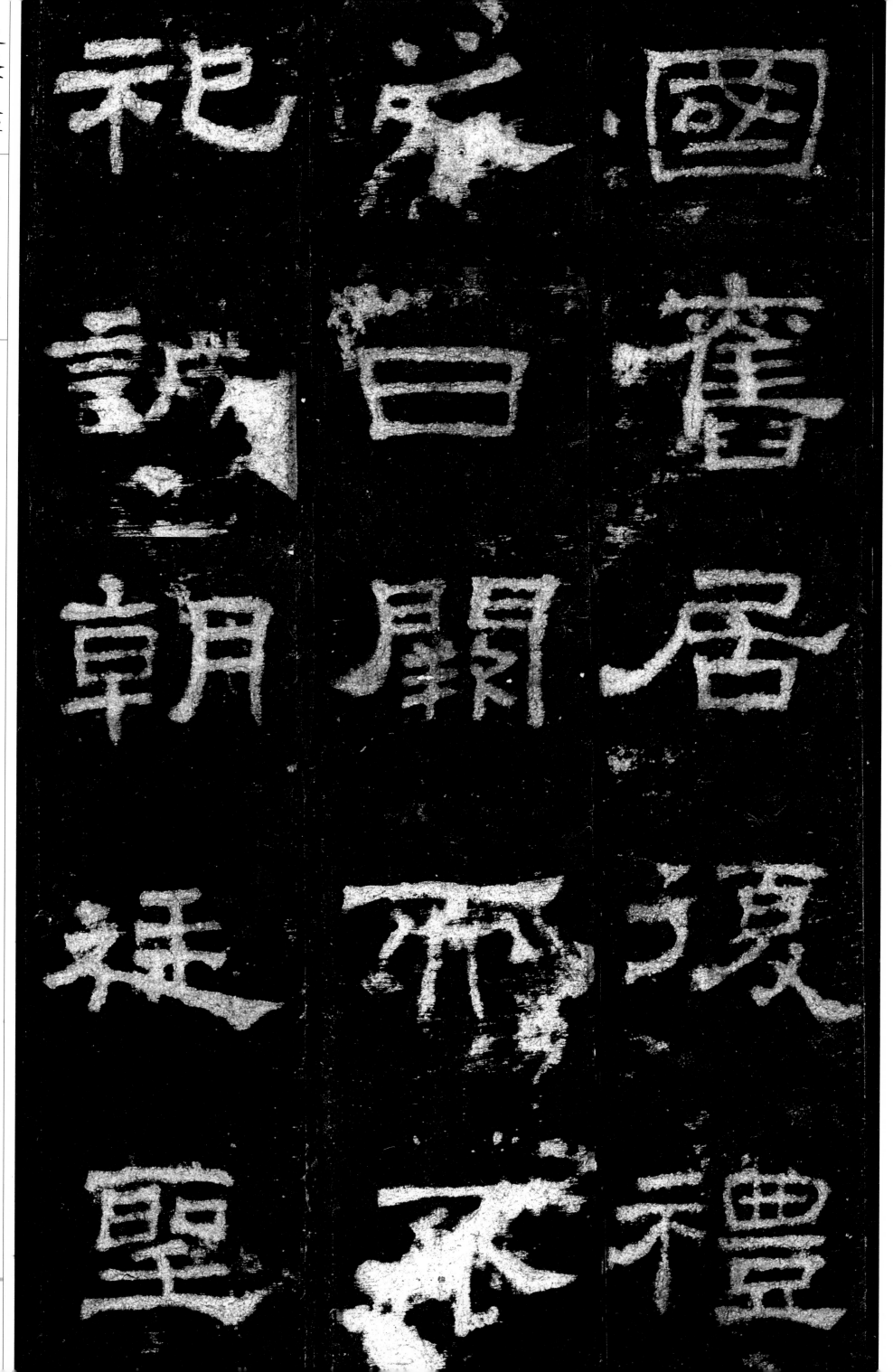

國舊居復
日闕而
祀諫朝
延聖

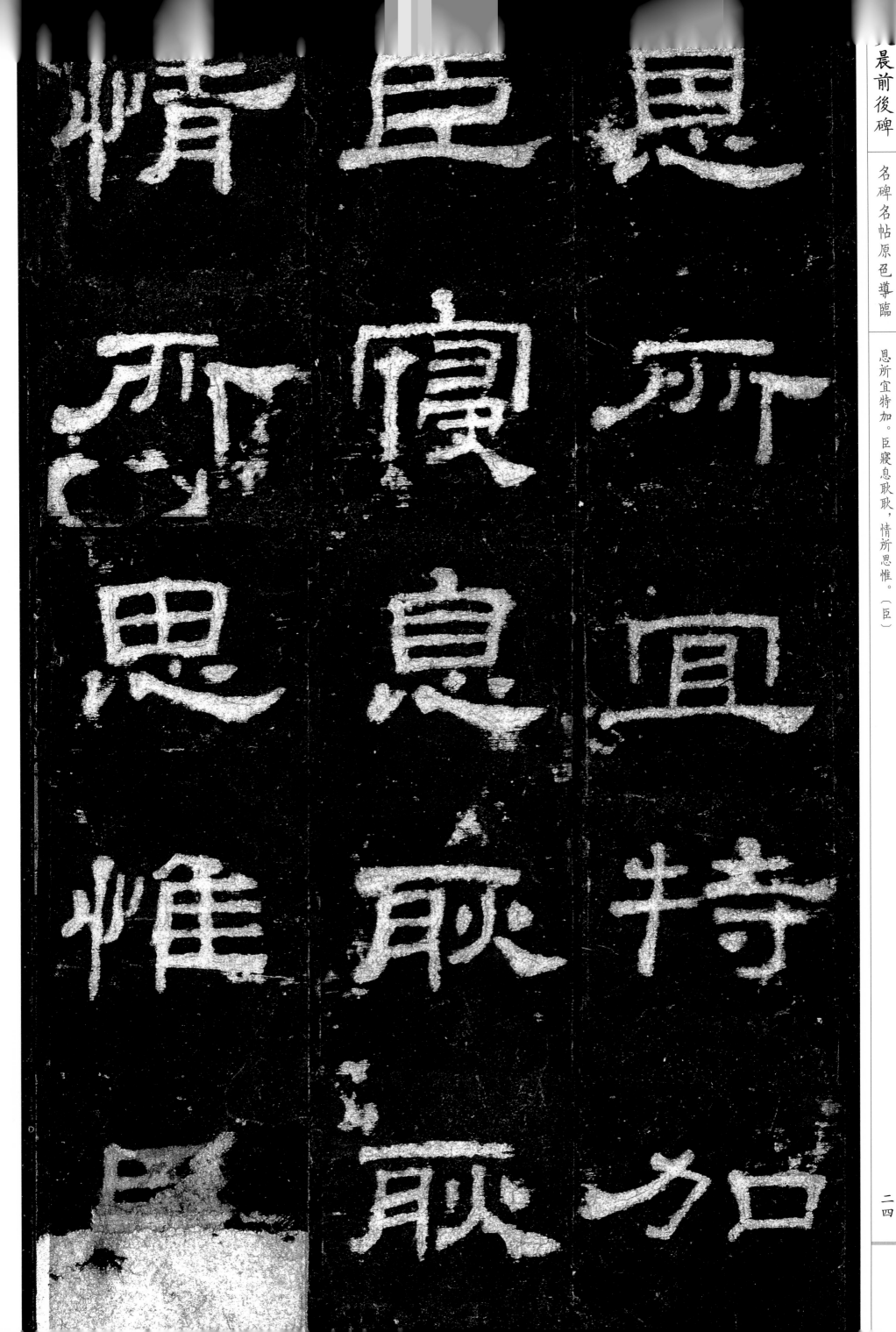

名碑名帖原色導臨

恩所宜特加。臣寢息耿耿，情所思惟。（臣）

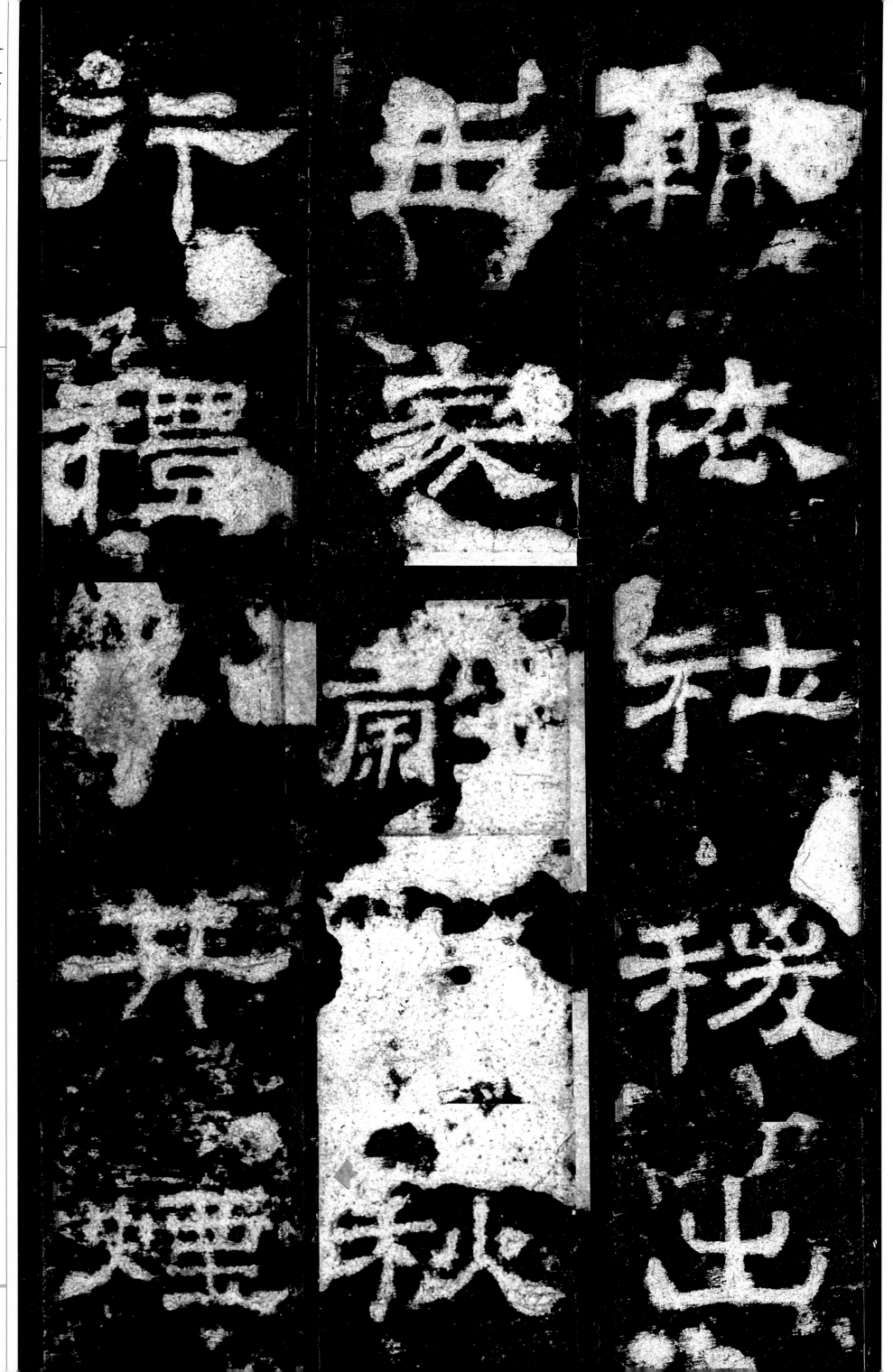

輒依社稷，出王家穀，（春）秋行禮，以共煙

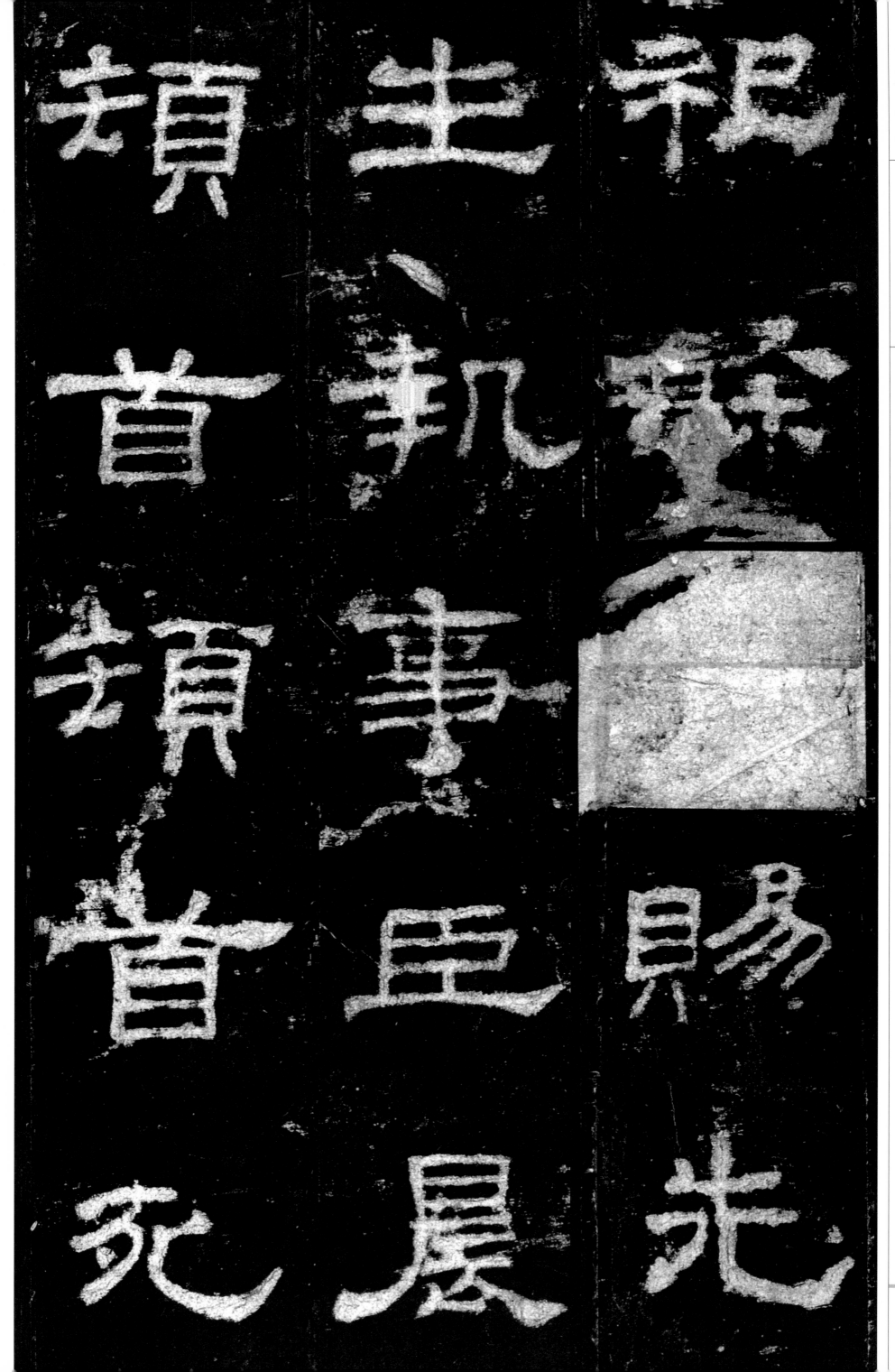

罪死罪！臣盡力思惟，庶政報稱爲效，增

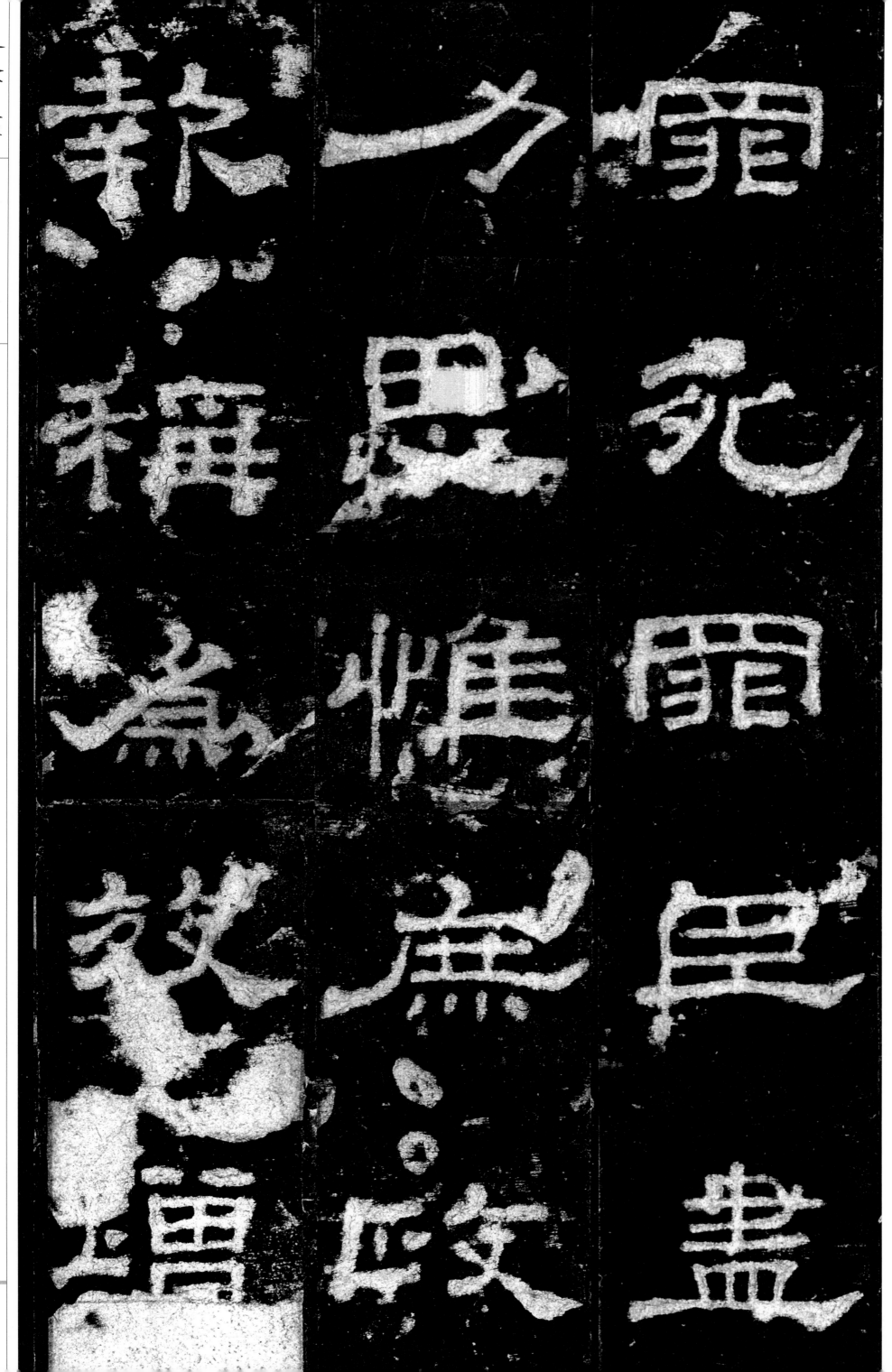

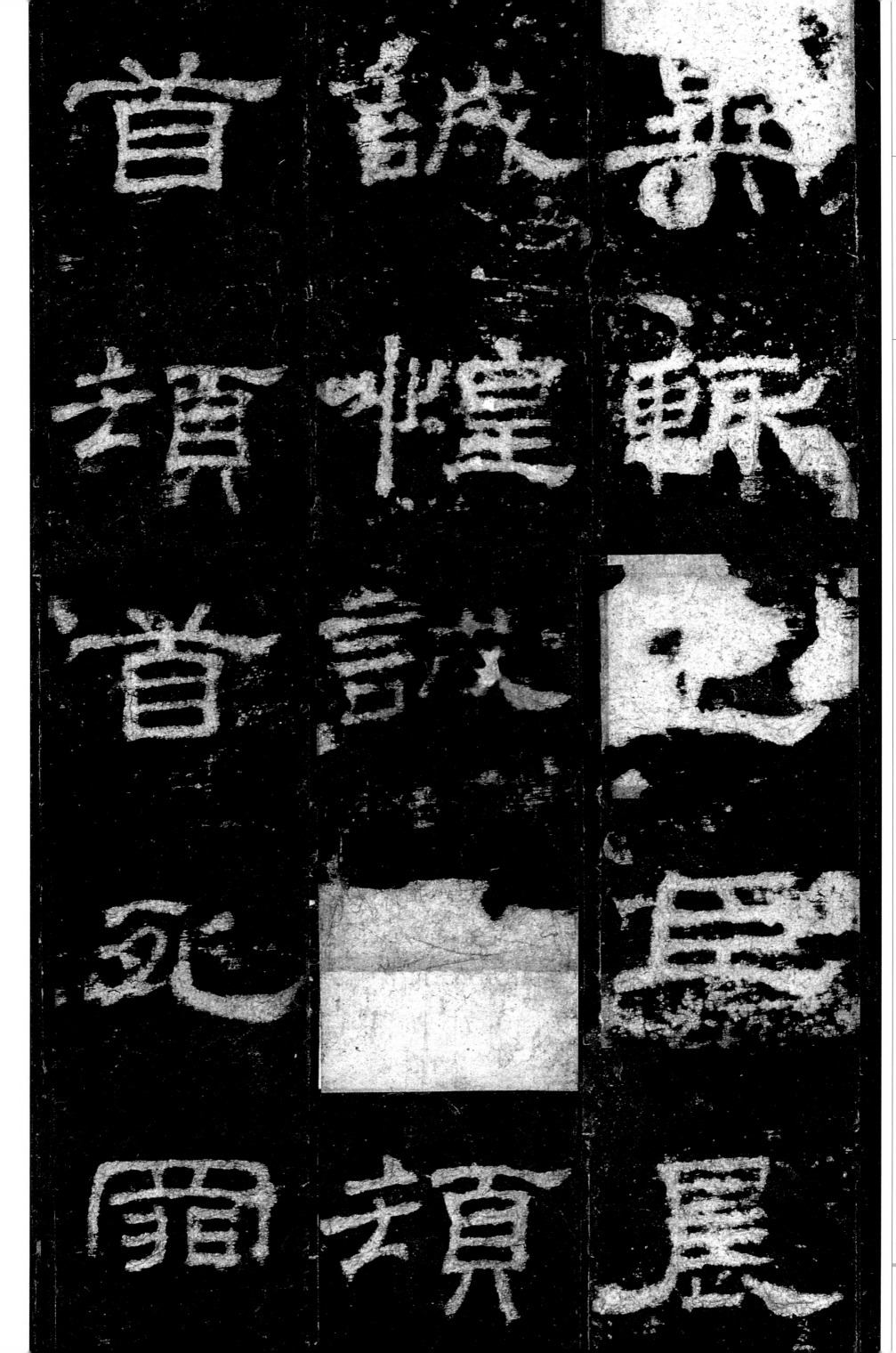

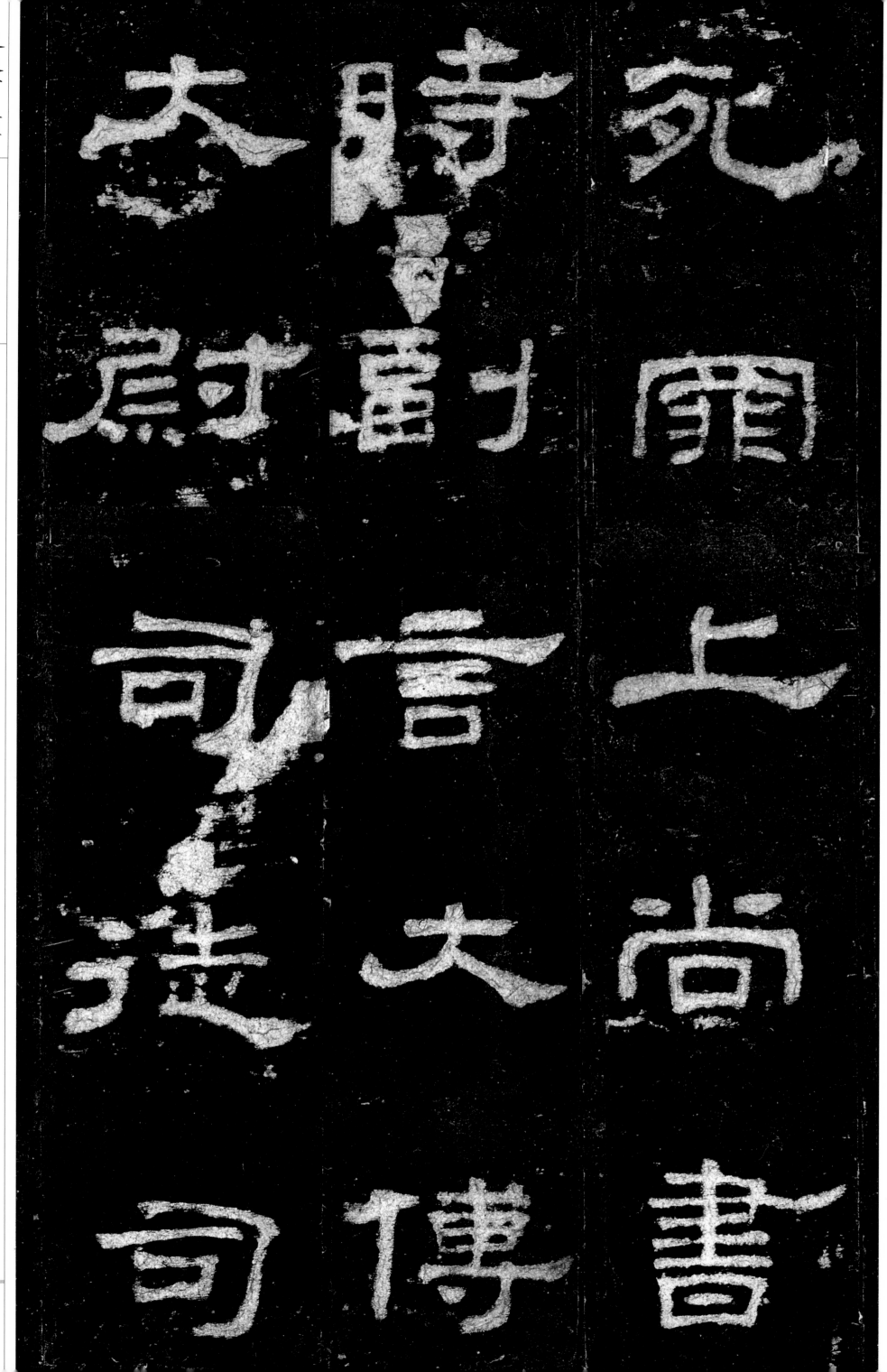

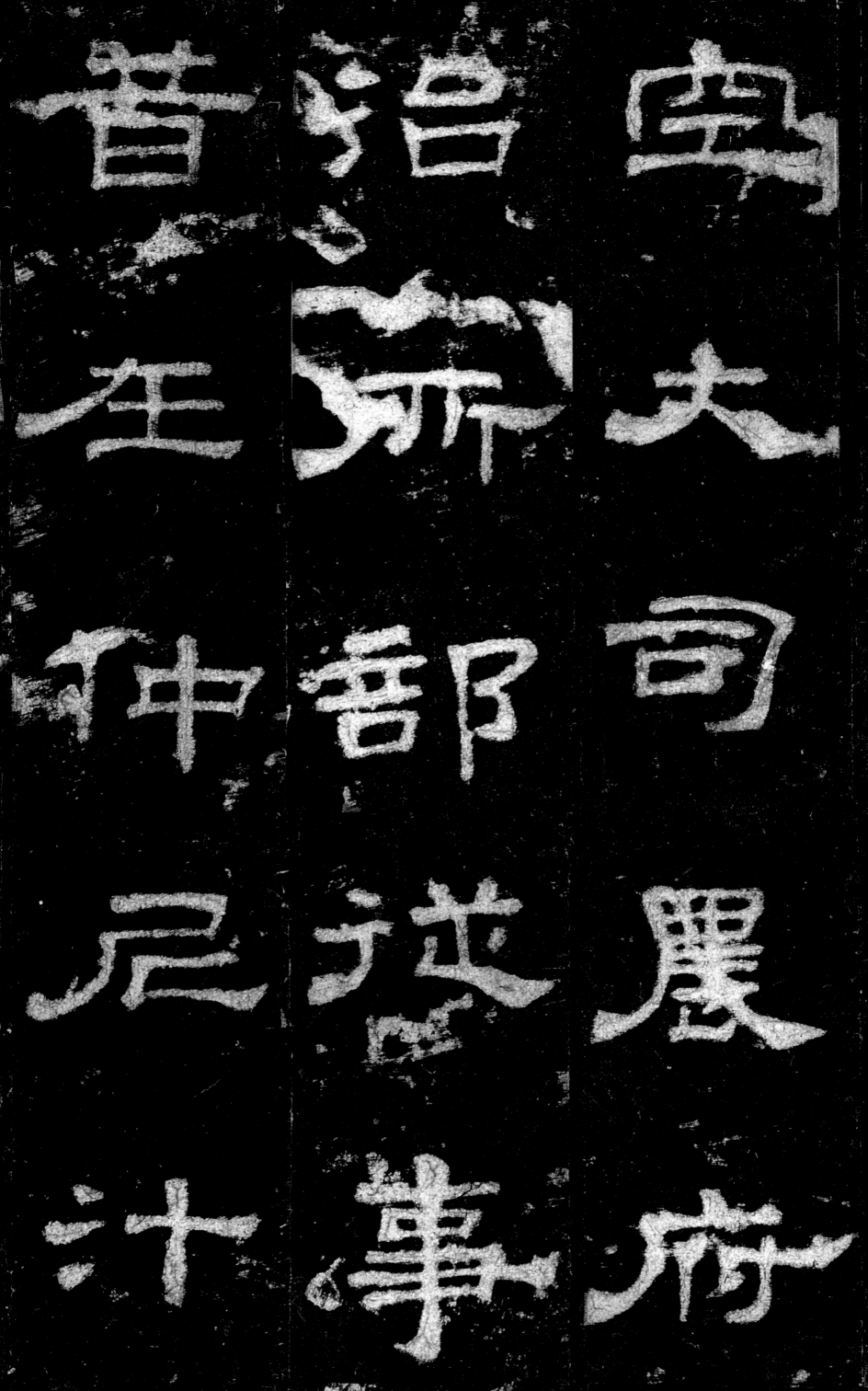

空

大

司

農

府

治

所

部

從

事

昔

在

仲

尼

汁

名碑名帖原色導臨

光之精。大帝所挺，顏母毓靈。承敝遭衰，

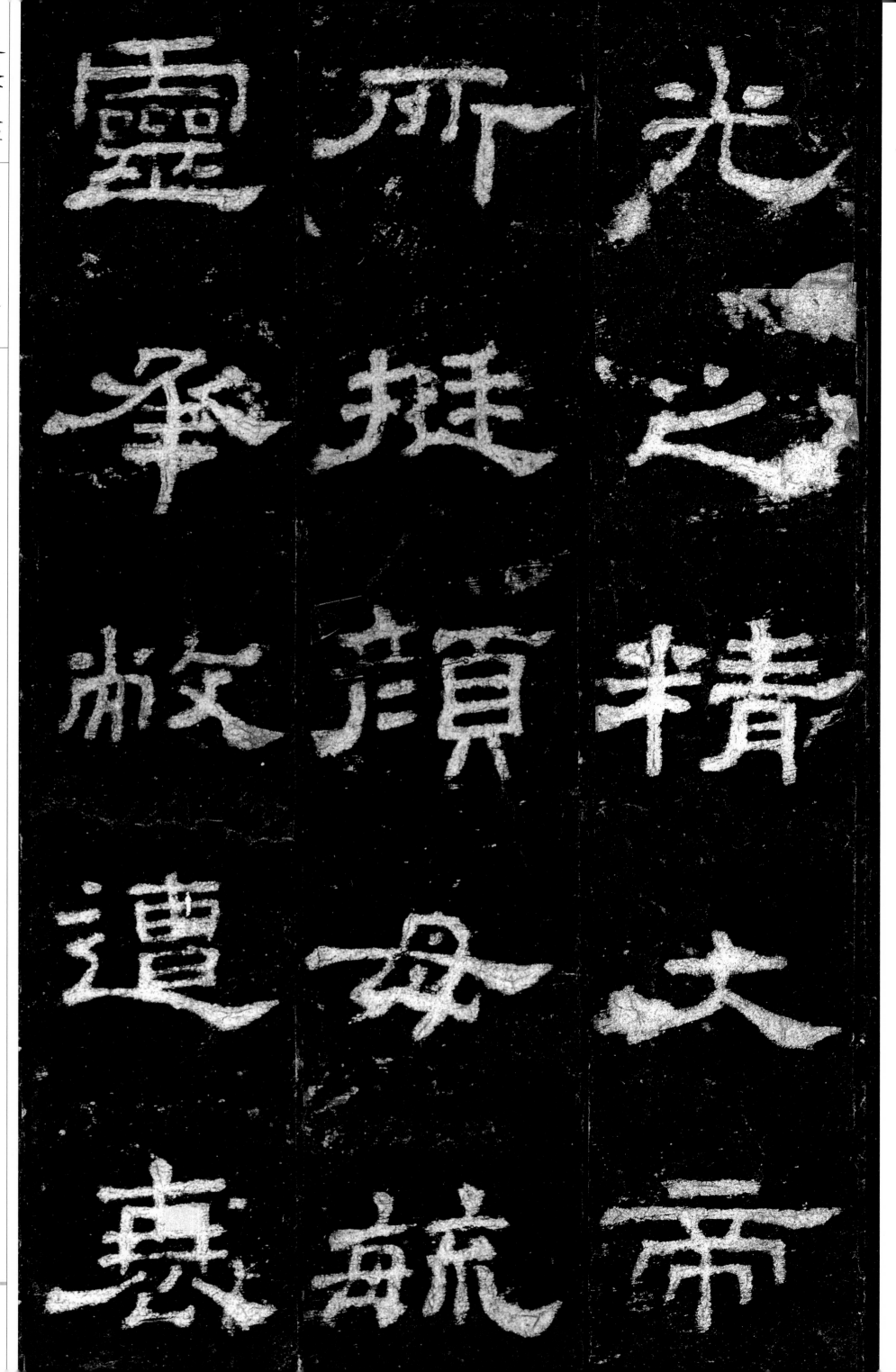

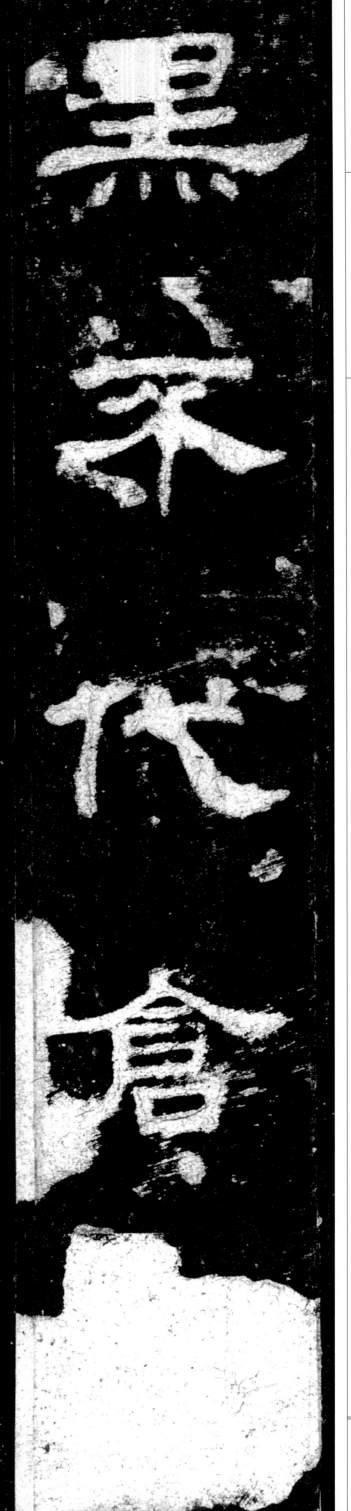

黑不代倉

天鳳應自

宋應龜衛

代自鳳倉

衛衛

反

魯
養
徒
三
千

獲
麟
趣
作
端

門
見
徵
血
書

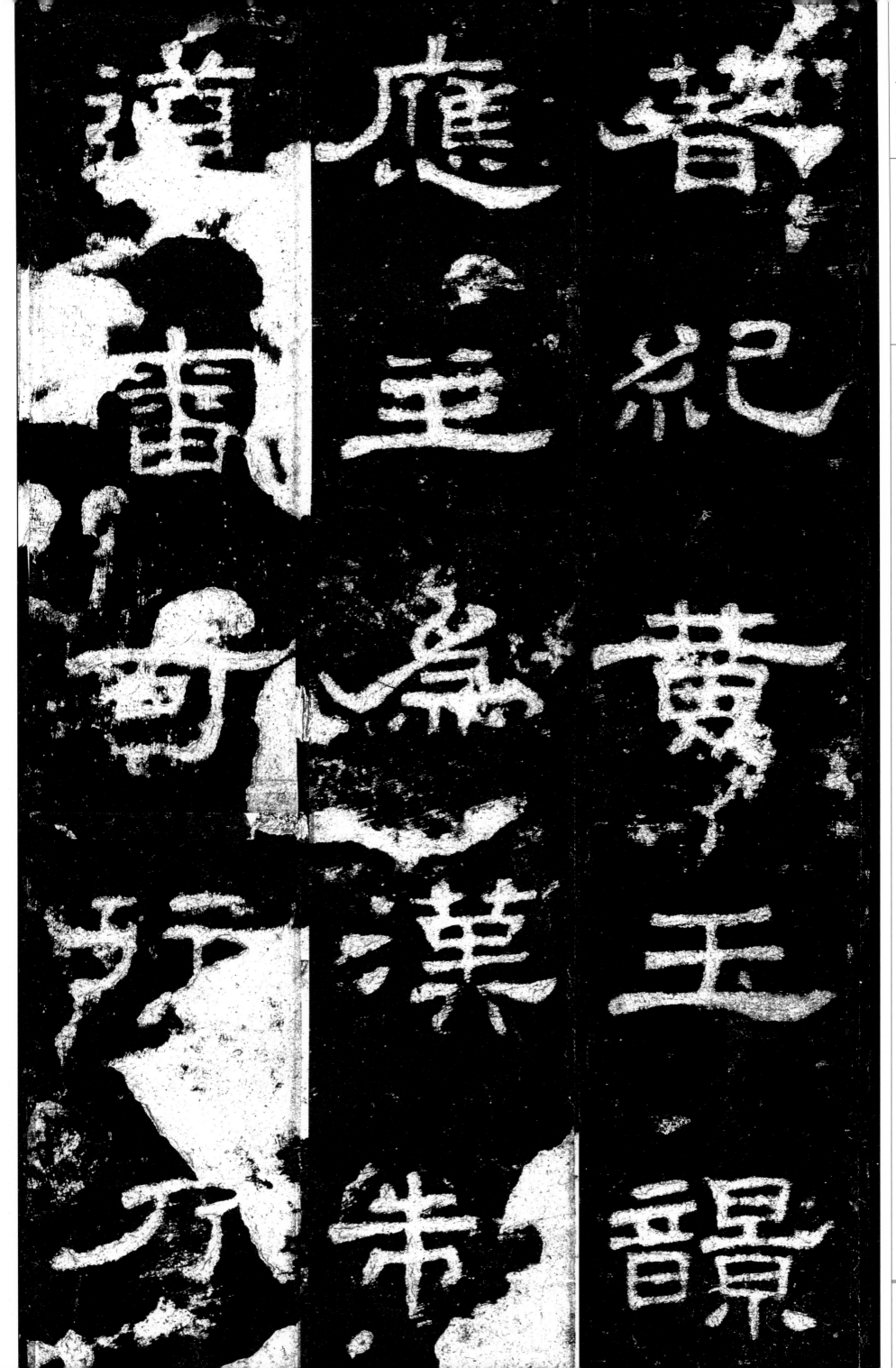

名碑名帖原色導臨

作《春〔秋〕》，復演《孝經》。刪定《六藝》，象與天談。

藝
篾
與
天
談

孚
巠
刪
定
六

奐
表
復
演

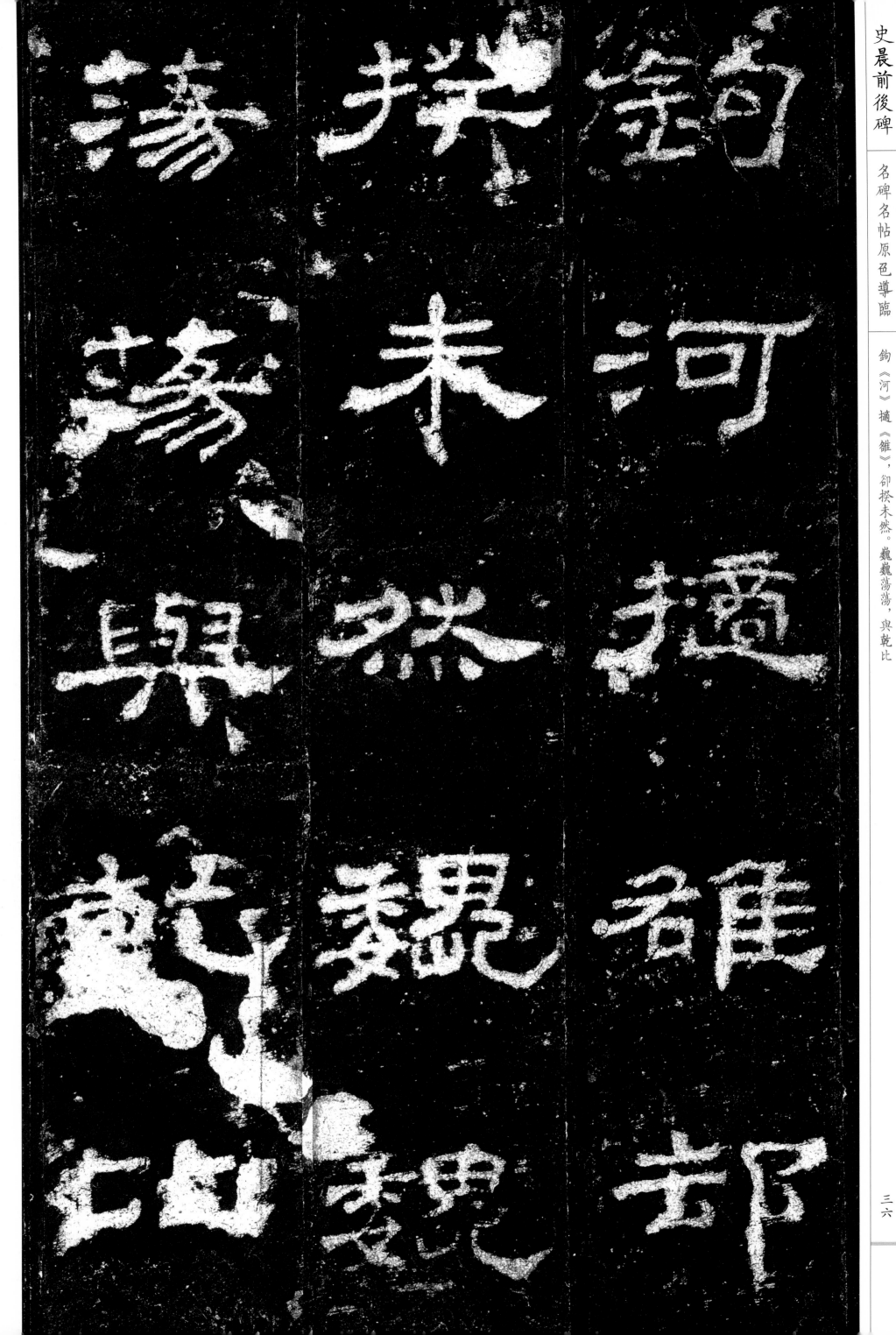

名碑名帖原色導臨

鉤《河》摛《雒》，卻揆未然。巍巍蕩蕩，與乾比

名碑名帖原色導臨

崇。

名碑名帖原色導臨

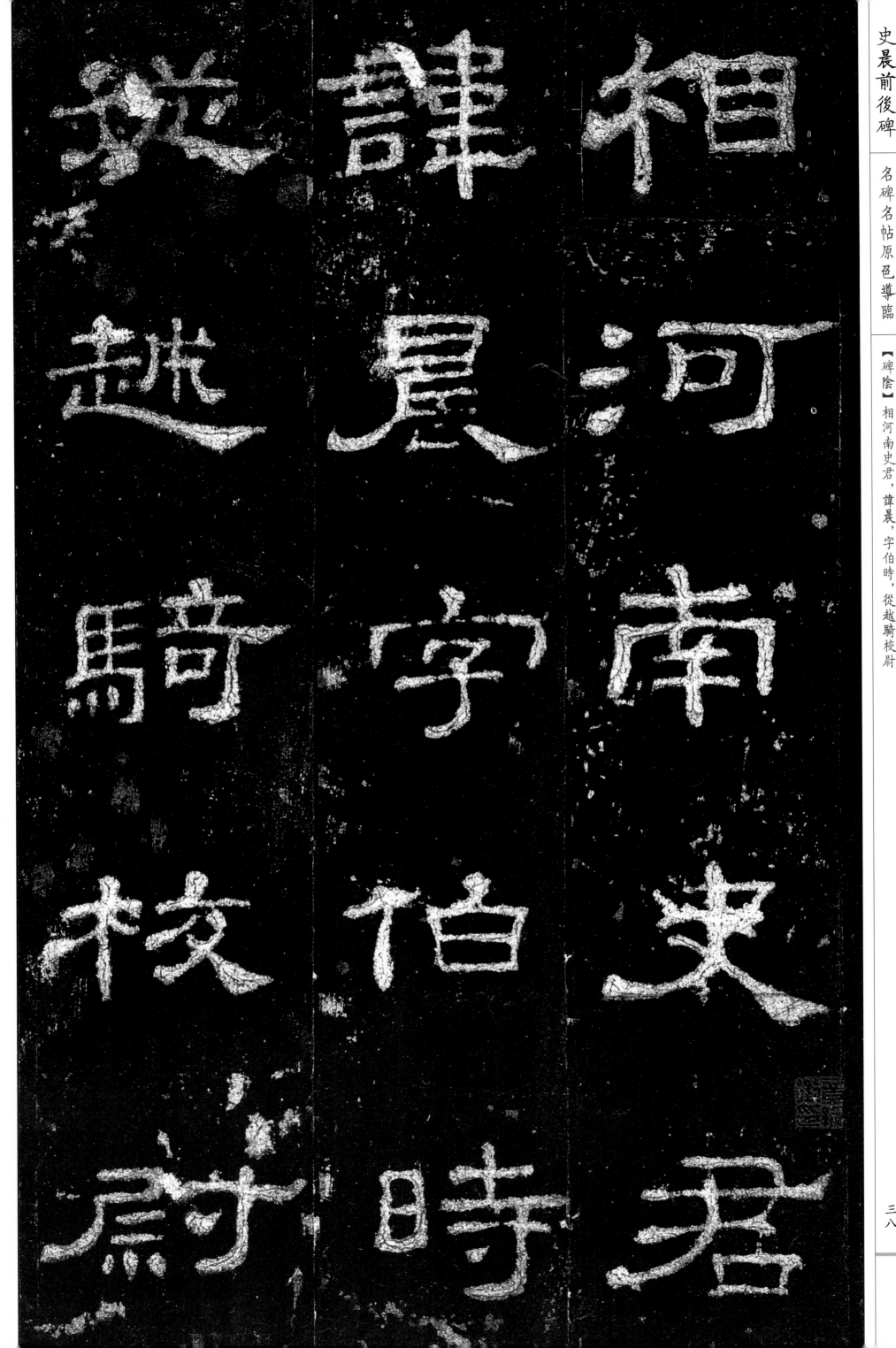

相河南史君

越騎校尉

肆晨字伯時

【碑陰】相河南史君，諱晨，字伯時，從越騎校尉

名碑名帖原色導臨

拜。建寧元年四月十一日戊子到官，乃

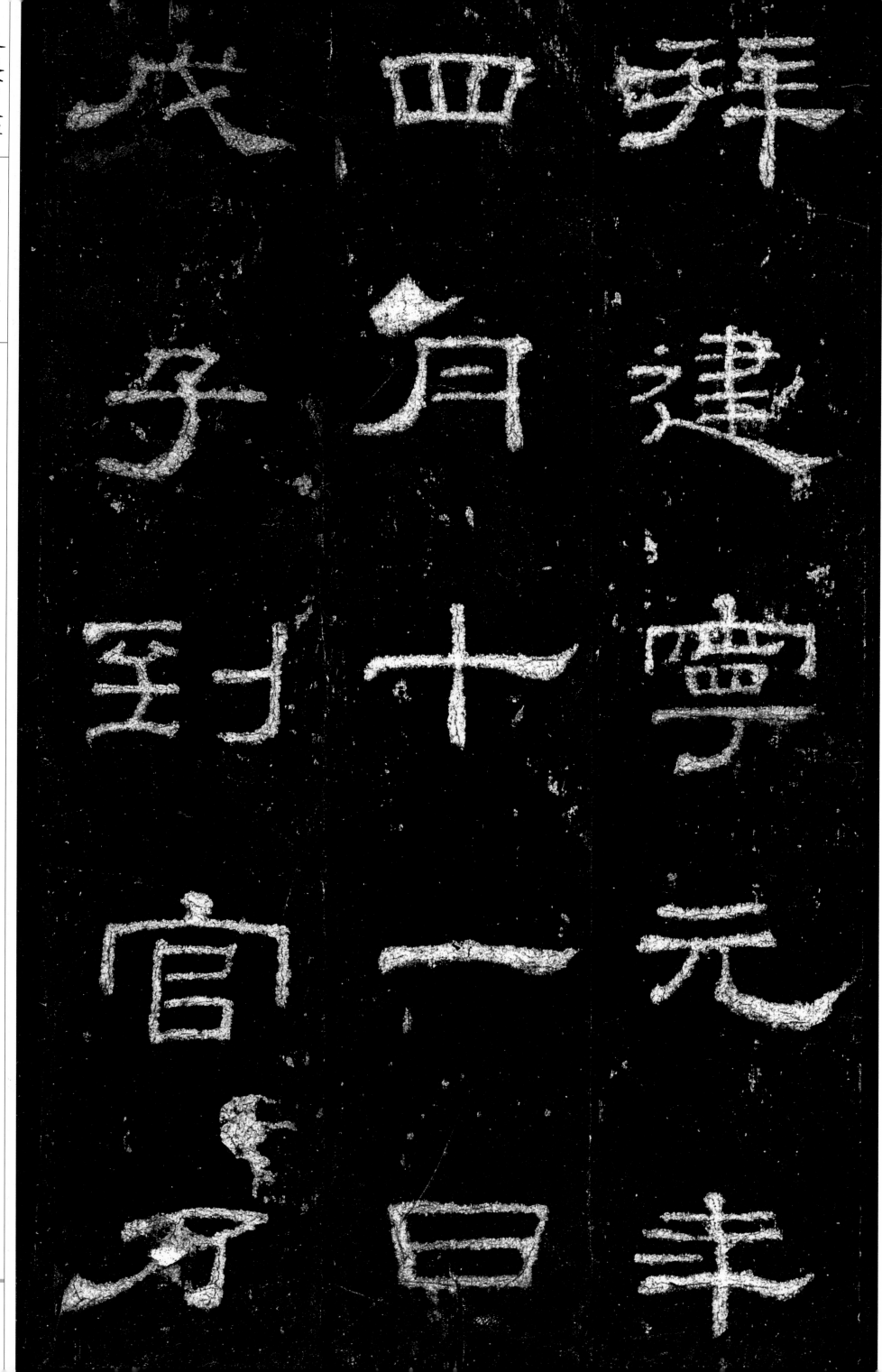

拜　建　寧　元

　　　四　月　十　一　日

笶　子　到　官

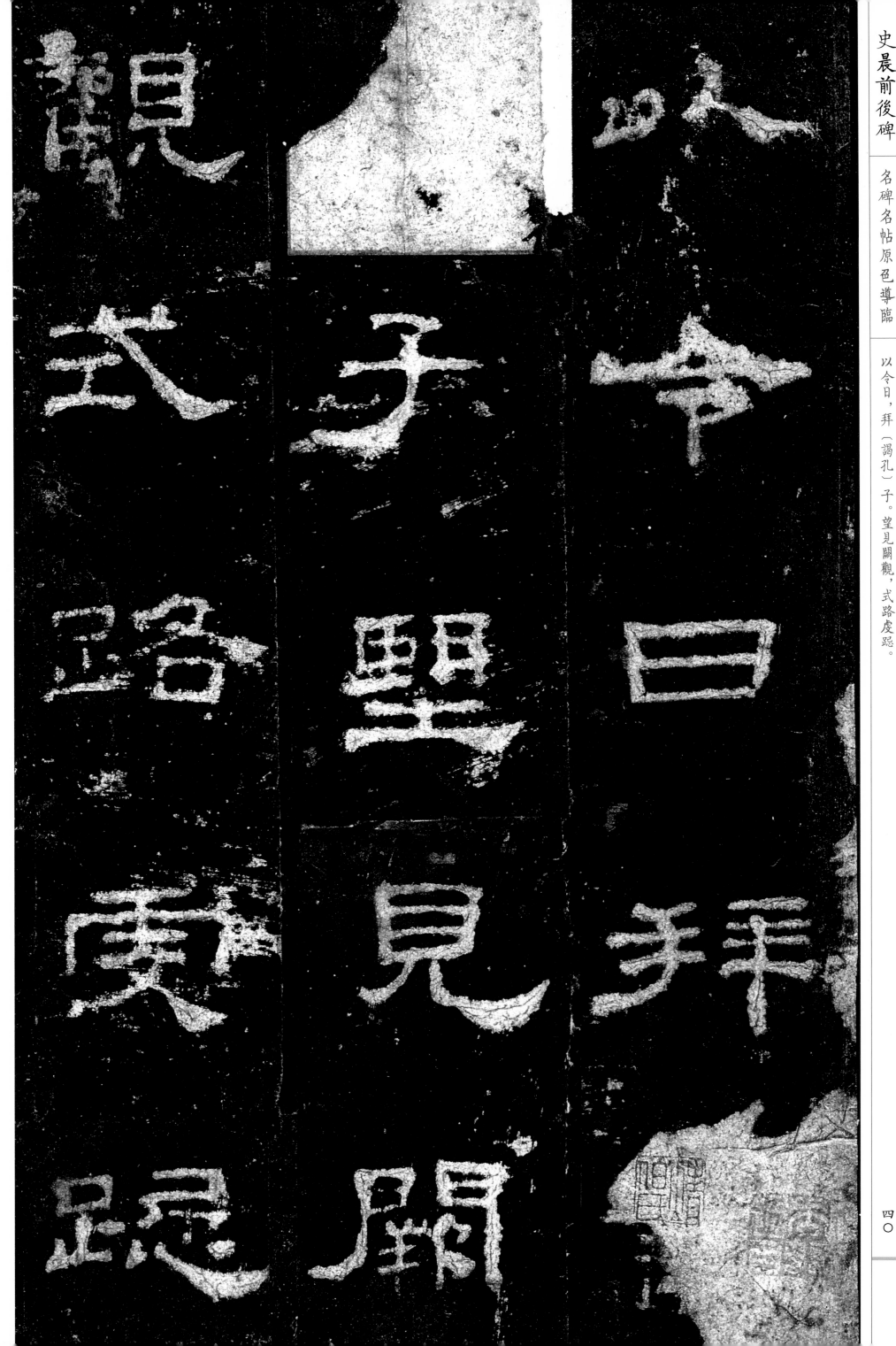

既至升堂屏拜手祗肅屑優仿佛若

宅依神秋

依所之

書安所

宅春禮稽

在。依依舊宅，神之所安。春秋〔復〕禮，稽度

名碑名帖原色導臨

玄靈，而無公出享獻之薦。欽因春饗，導

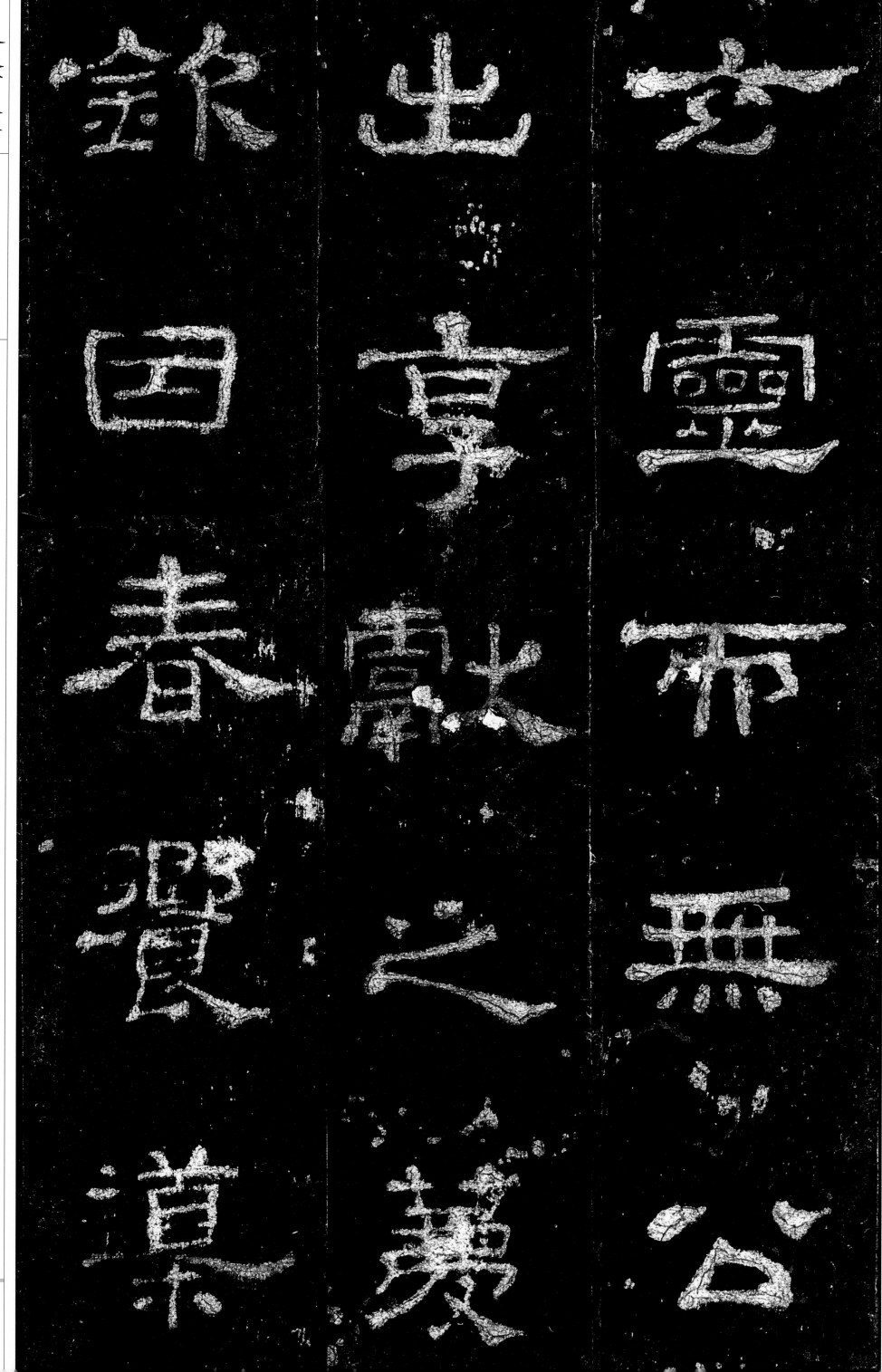

物嘉會述
辟廱社稷
制即上尚
書

名碑名帖原色導臨

物嘉會，述脩璧廱、社稷品制，即上尚書，

四四

名碑名帖原色導臨

參以（符）驗，乃敢承祀，餘胙賦賜。刊石勒

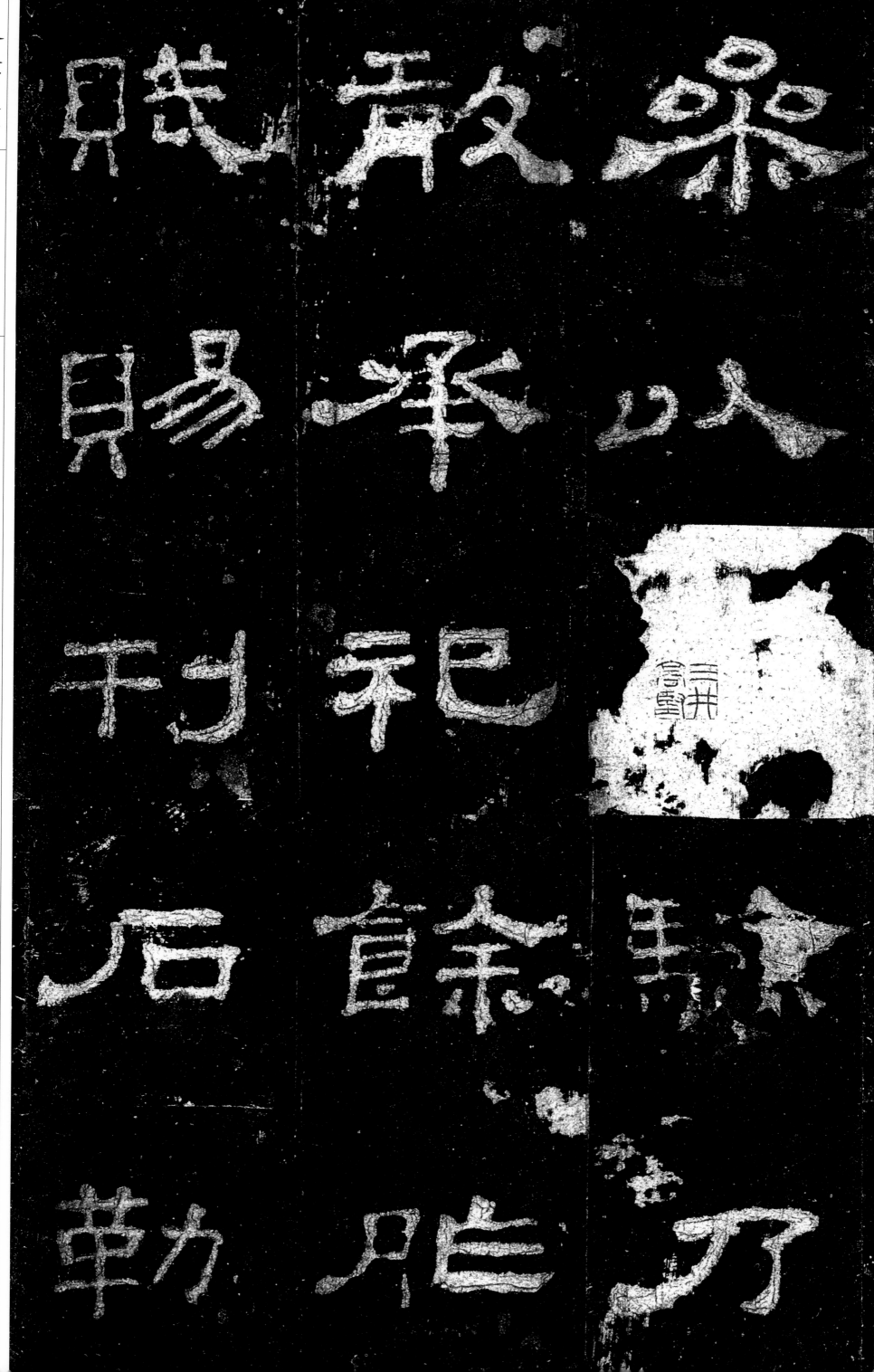

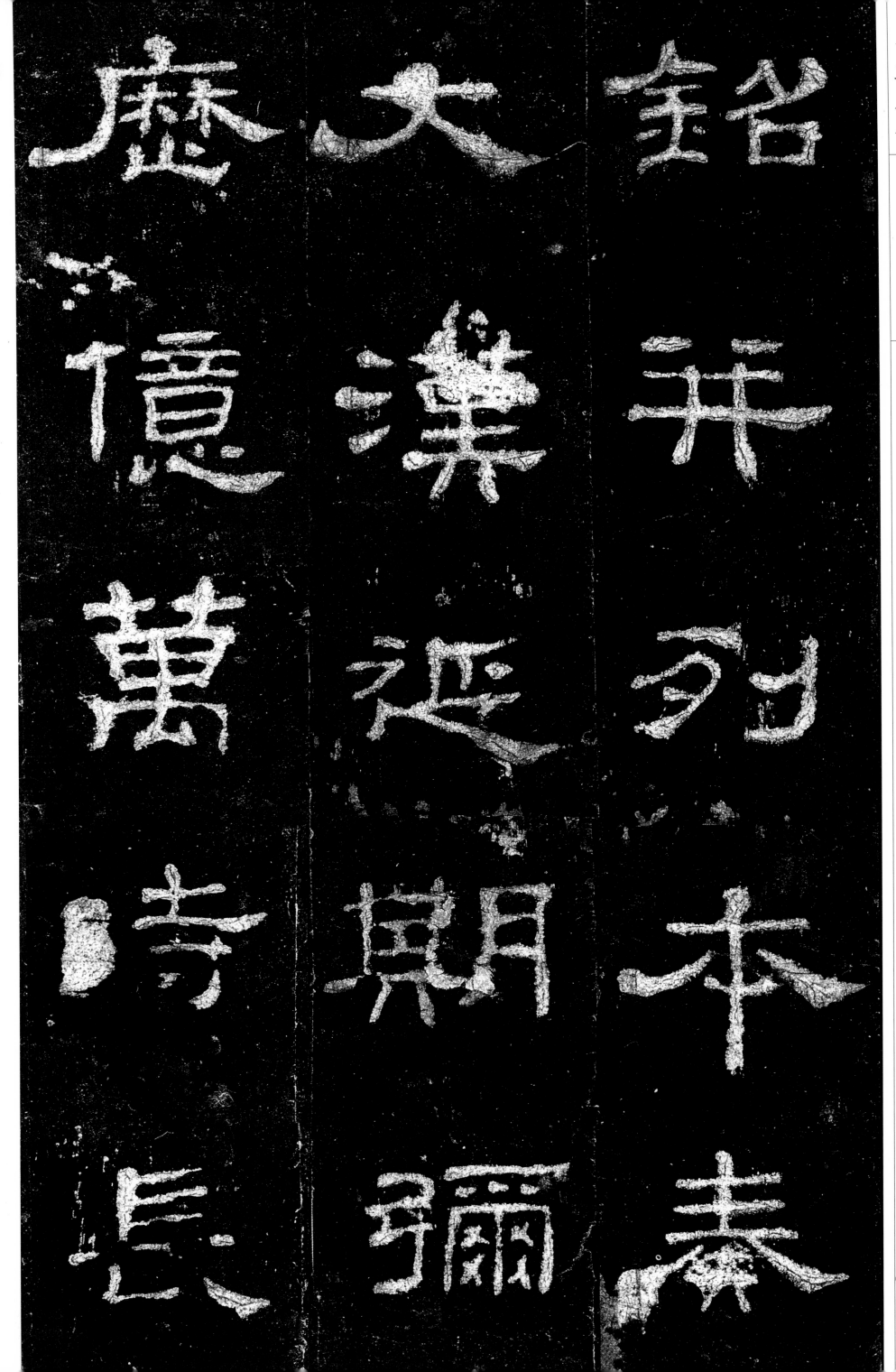

名碑名帖原色導臨

銘，并列本奏。大漢延期，彌歷億萬。時長

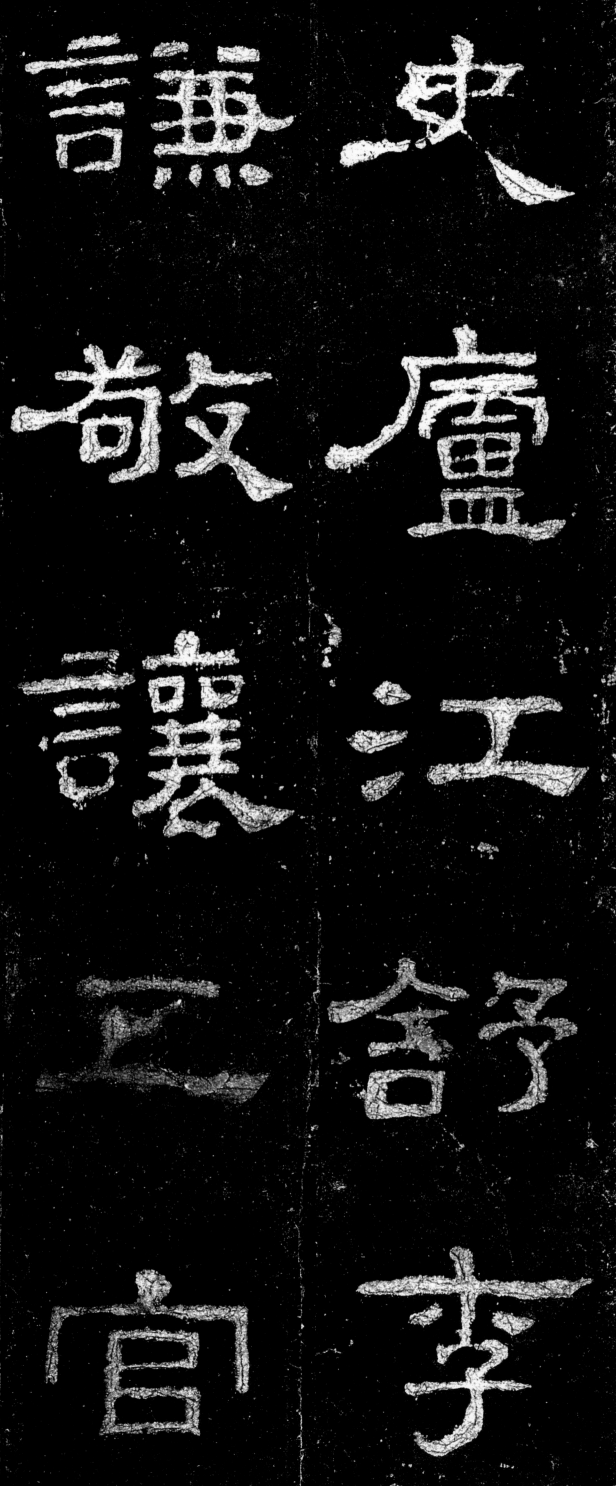

史廬江舒李
謙敬讓江舒
掾魯孔讓官
孔暢由官李
掾

曹　曹　曹
史　掾　史
文　薛　孔
陽　　　淮
馬　東
　　門
　　榮

名碑名帖原色導臨

琮、守廟（百）石孔讃、副掾孔綱、故尚書孔

綱　孔　琮

故　讃　守

尚　副　廟

書　掾

孔　孔　琮

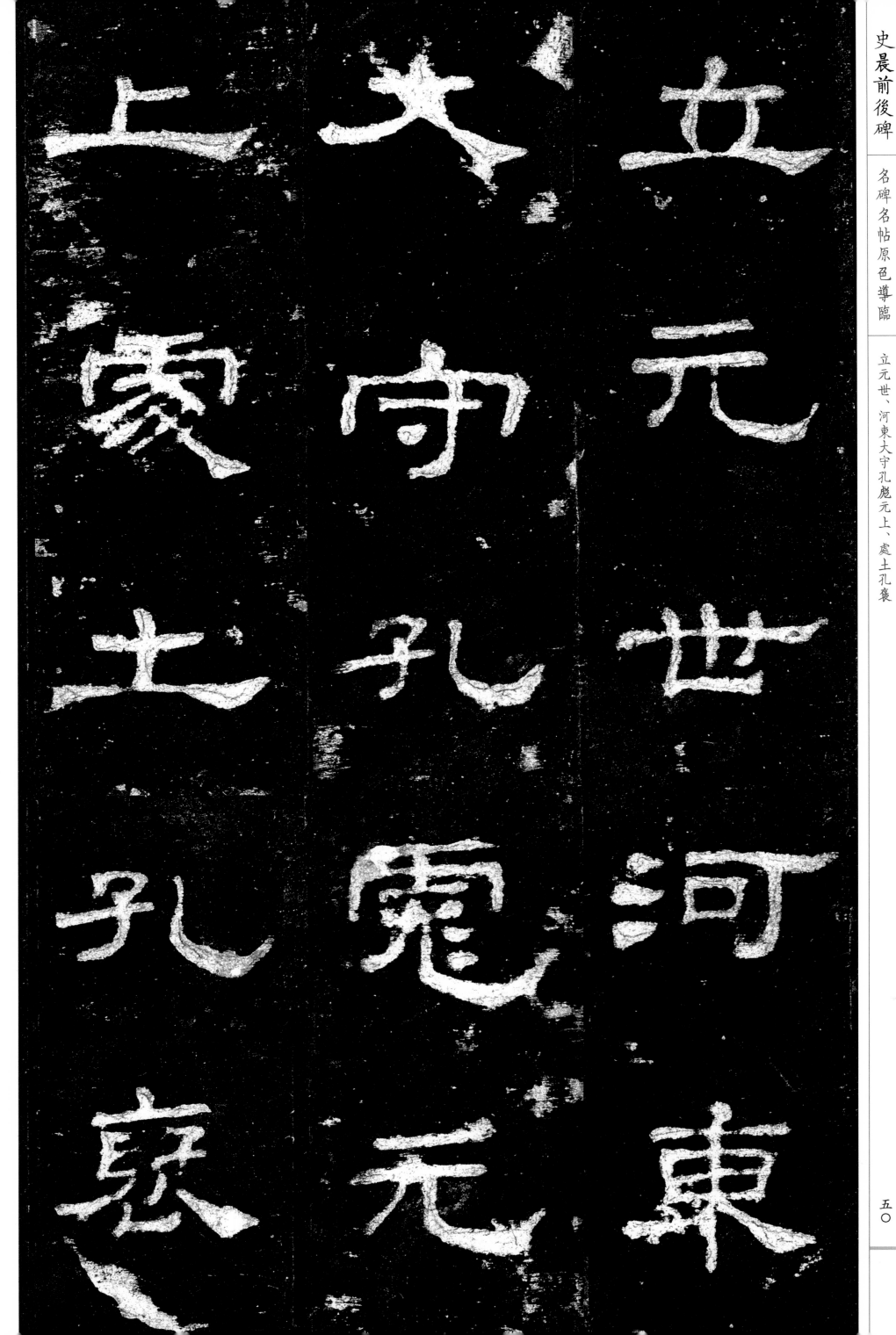

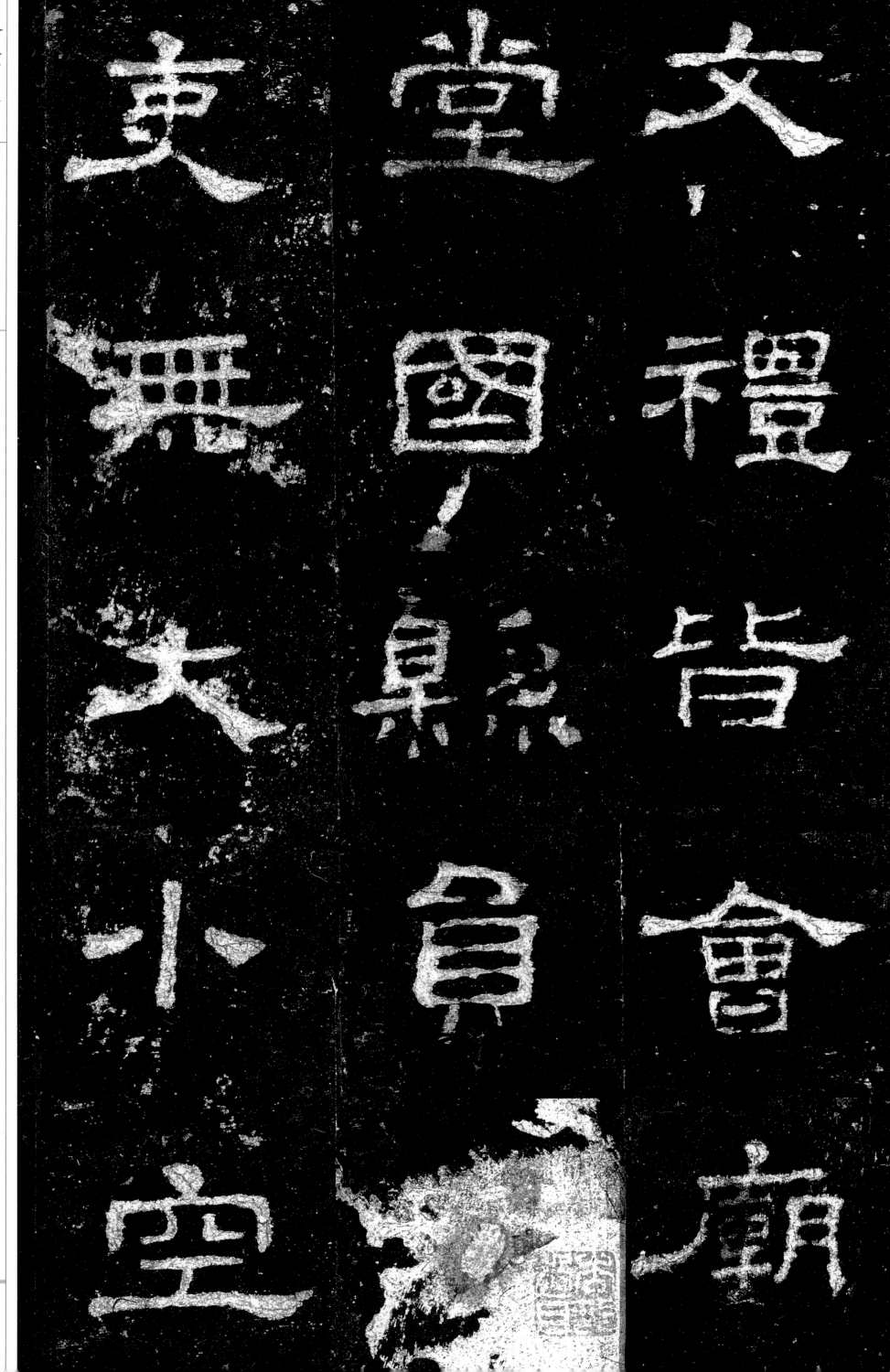

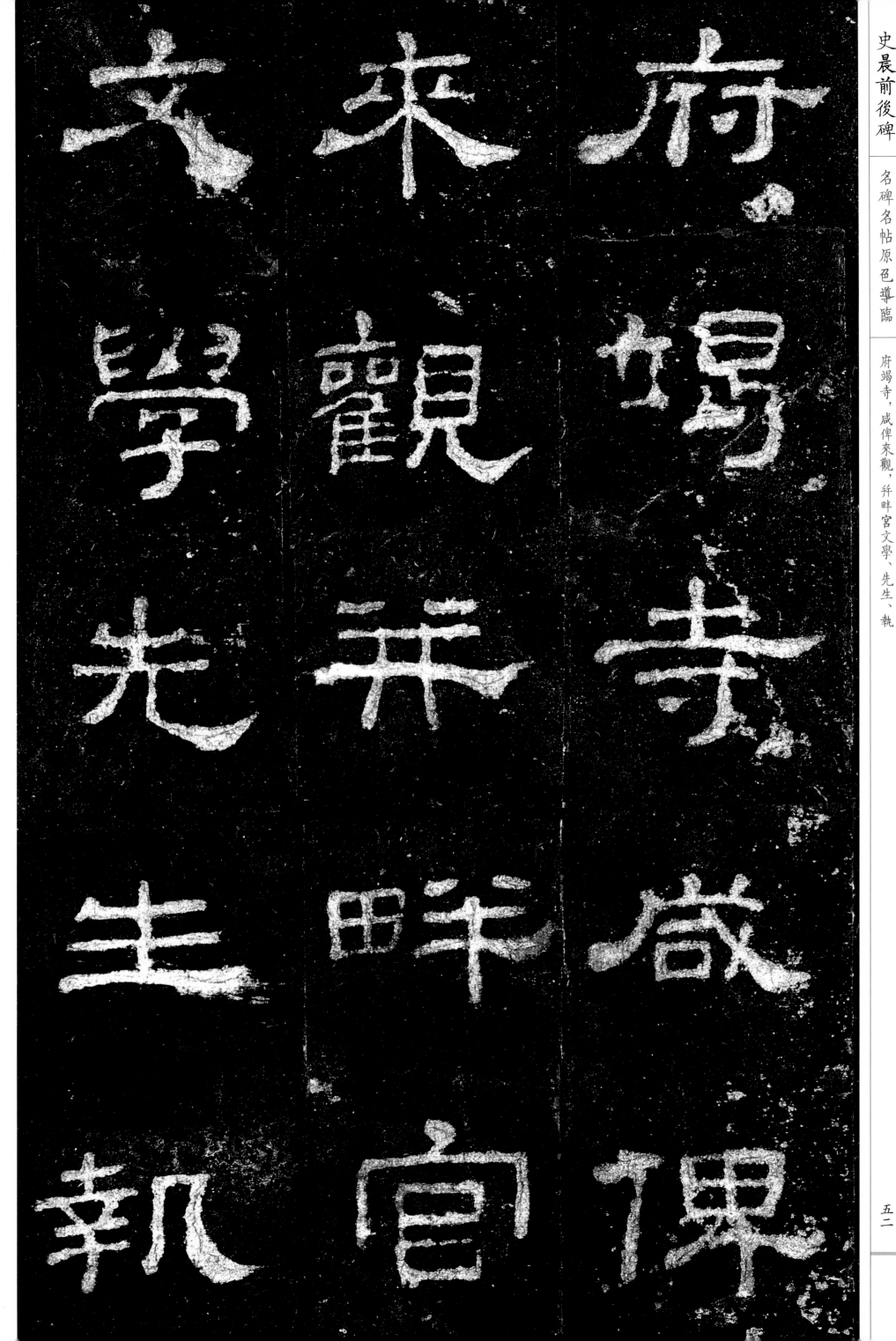

府竭寺歲碑

來觀并畔田

宄學先生執

名碑名帖原色導臨

事、諸弟子，合九百七人。雅歌吹笙，考之

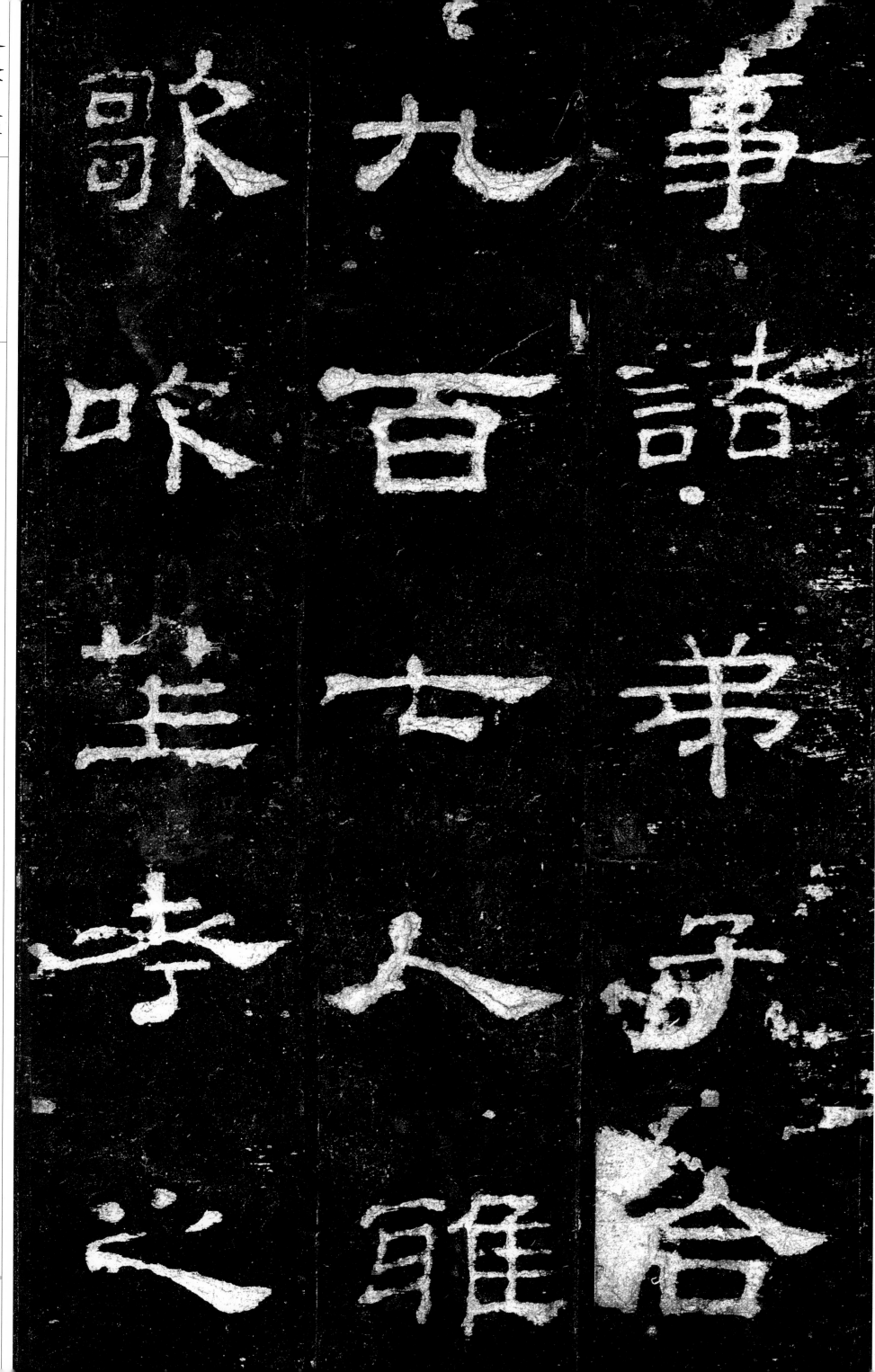

歌九事

吓百諸

芏七弟

李人子

咏雅雷

名碑名帖原色導臨

奉爵稱壽相諧蕩耶反比律以音克

六律。八音克諧，蕩耶反正。奉爵稱壽，相

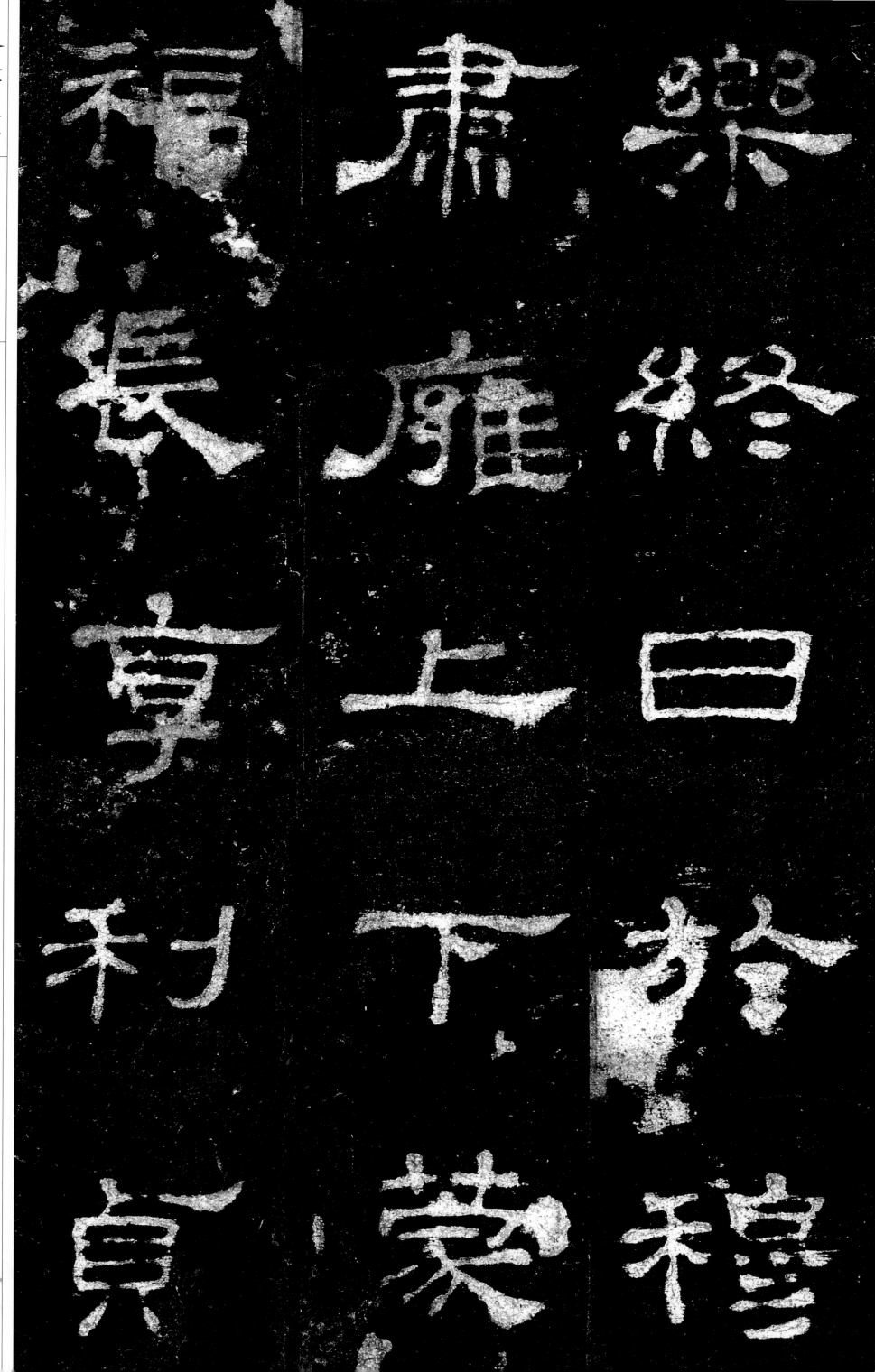

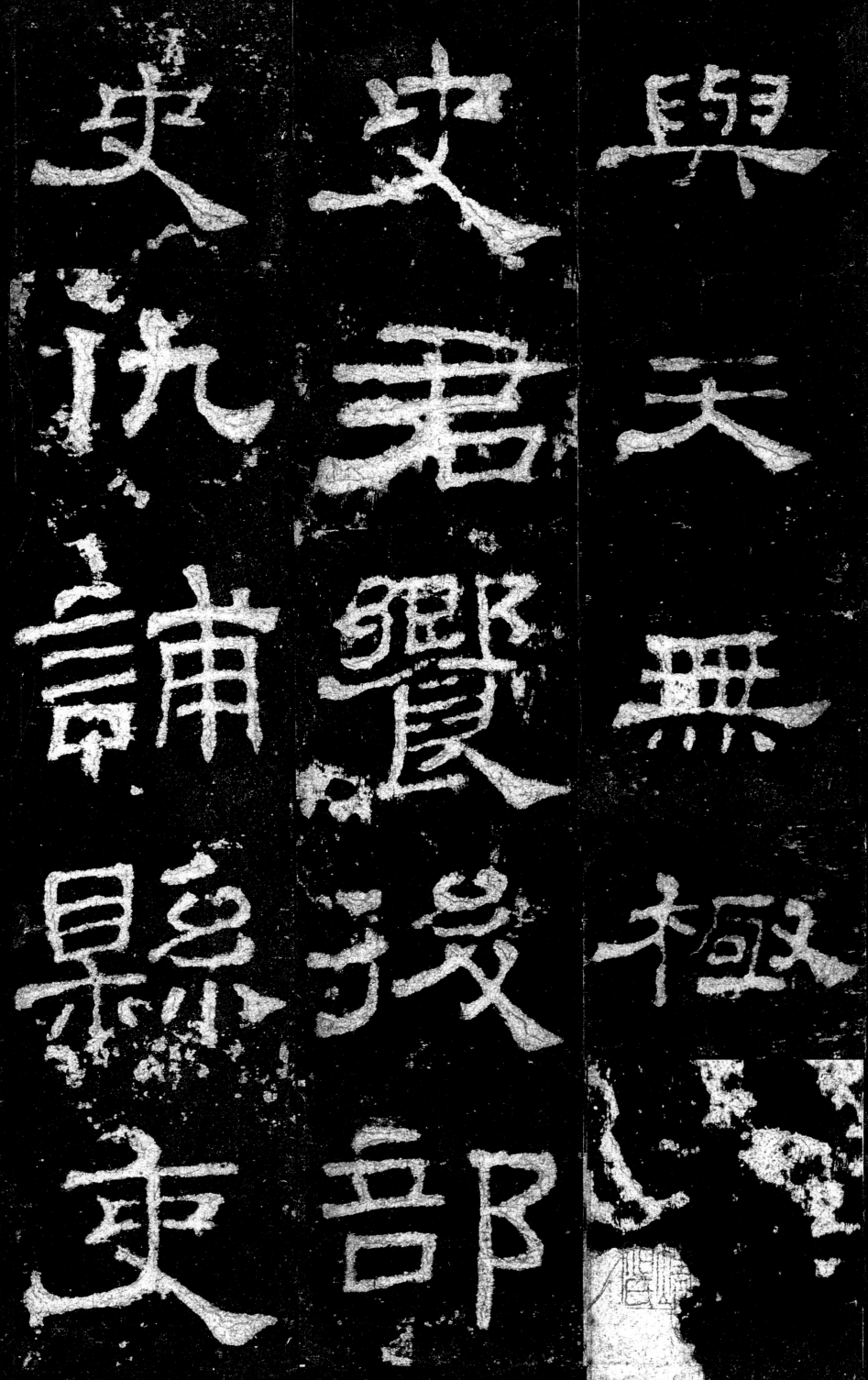

與天無極史

故安君饗

史仇誧後

縣部

吏

名碑名帖原色導臨

劉昳等，補完里中道之周左廡垣壞決，

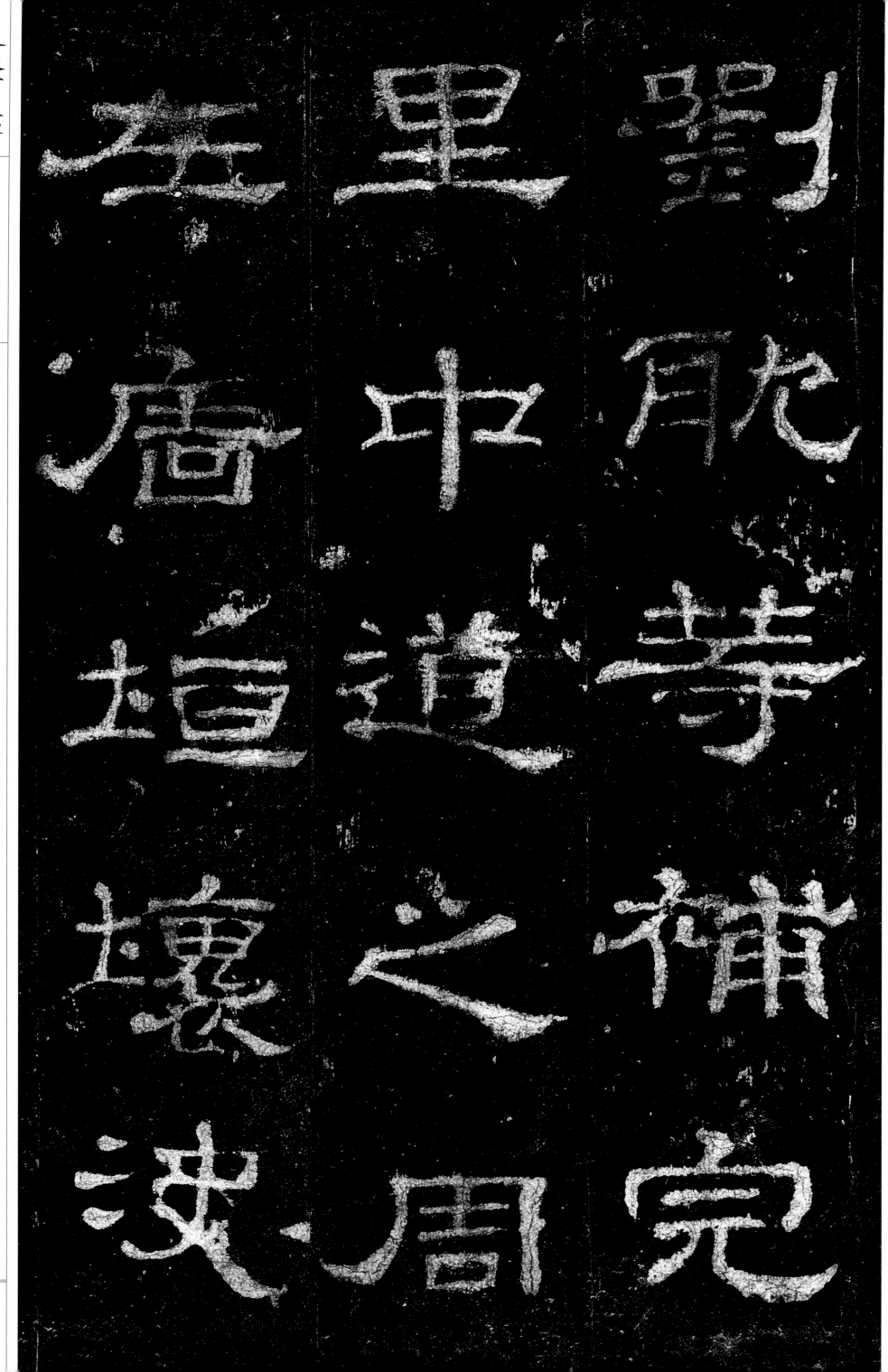

劉

昳

等

里

中

道

之

周

左

廡

垣

壞

決

惟屋塗邑

脩通大溝西

更水南注城

名碑名帖原色導臨

池。恐縣吏歛民，侵擾百姓，自以城池道

被恐縣吏

民侵縣百姓

自以城池道

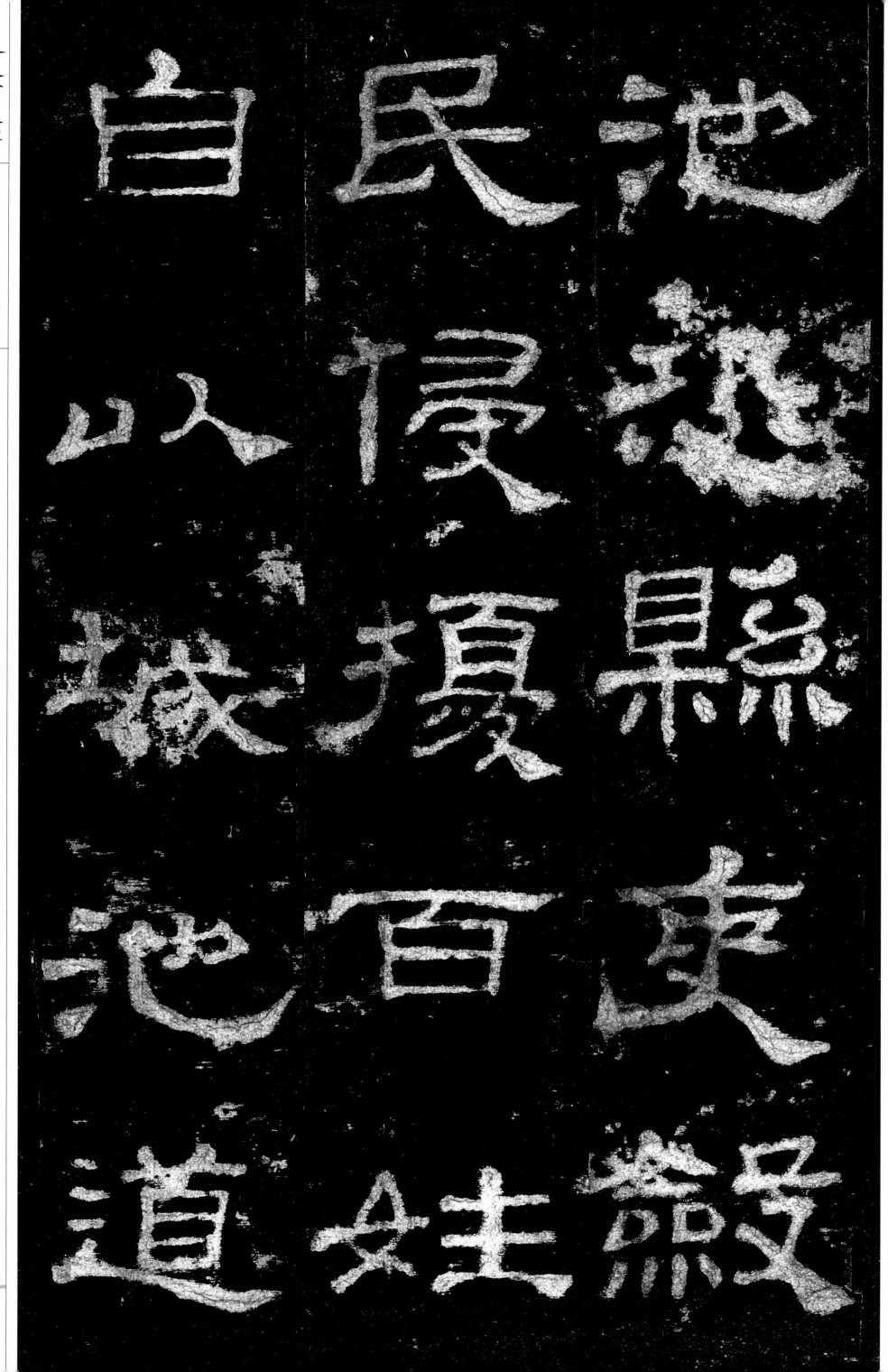

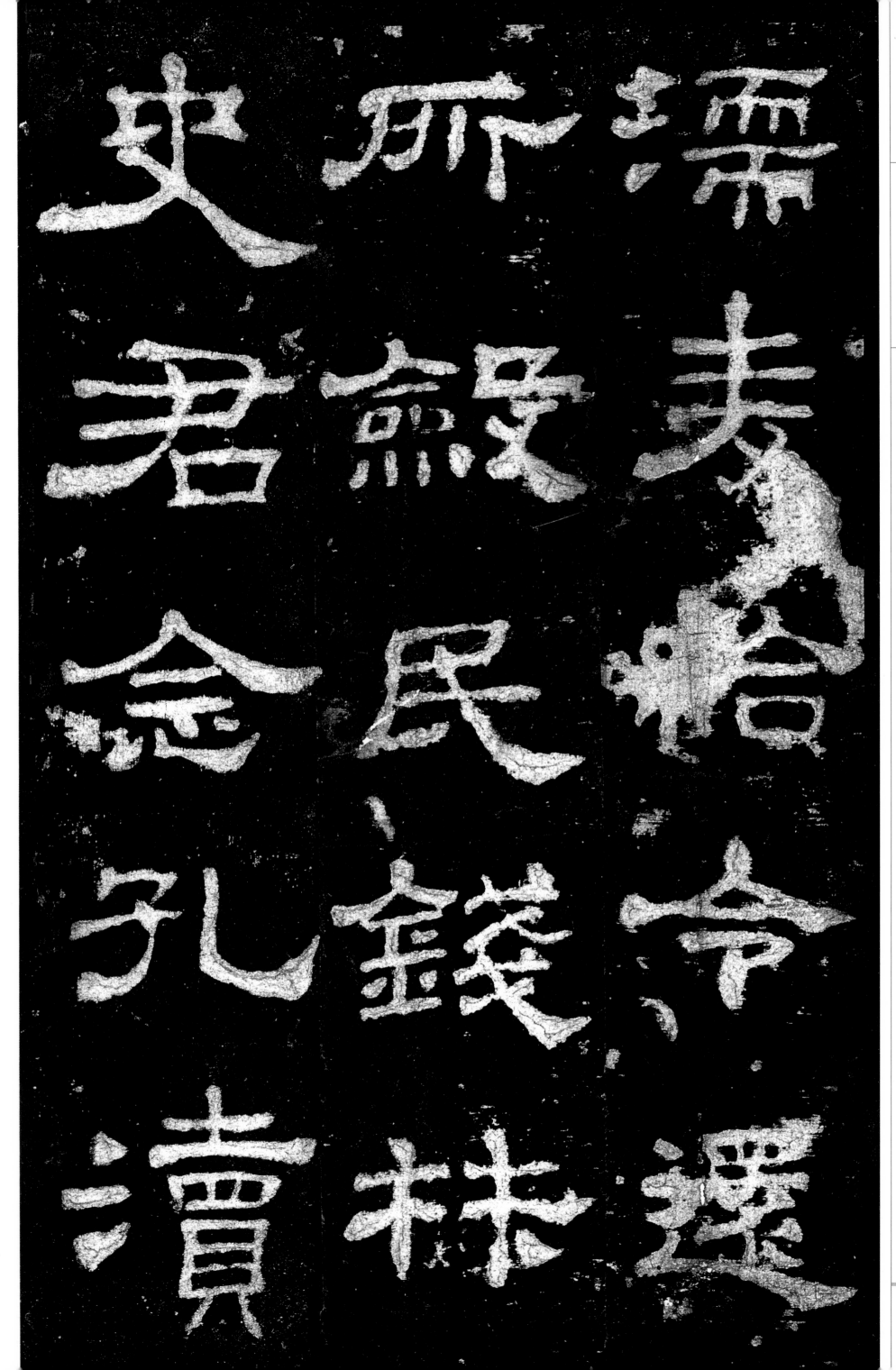

濡麥給
令還所
史君念孔瀆

濡麥給，令還所歛民錢材。史君念孔瀆、

名碑名帖原色導臨

顔母井去市遼遠，百姓酤買，不能得香

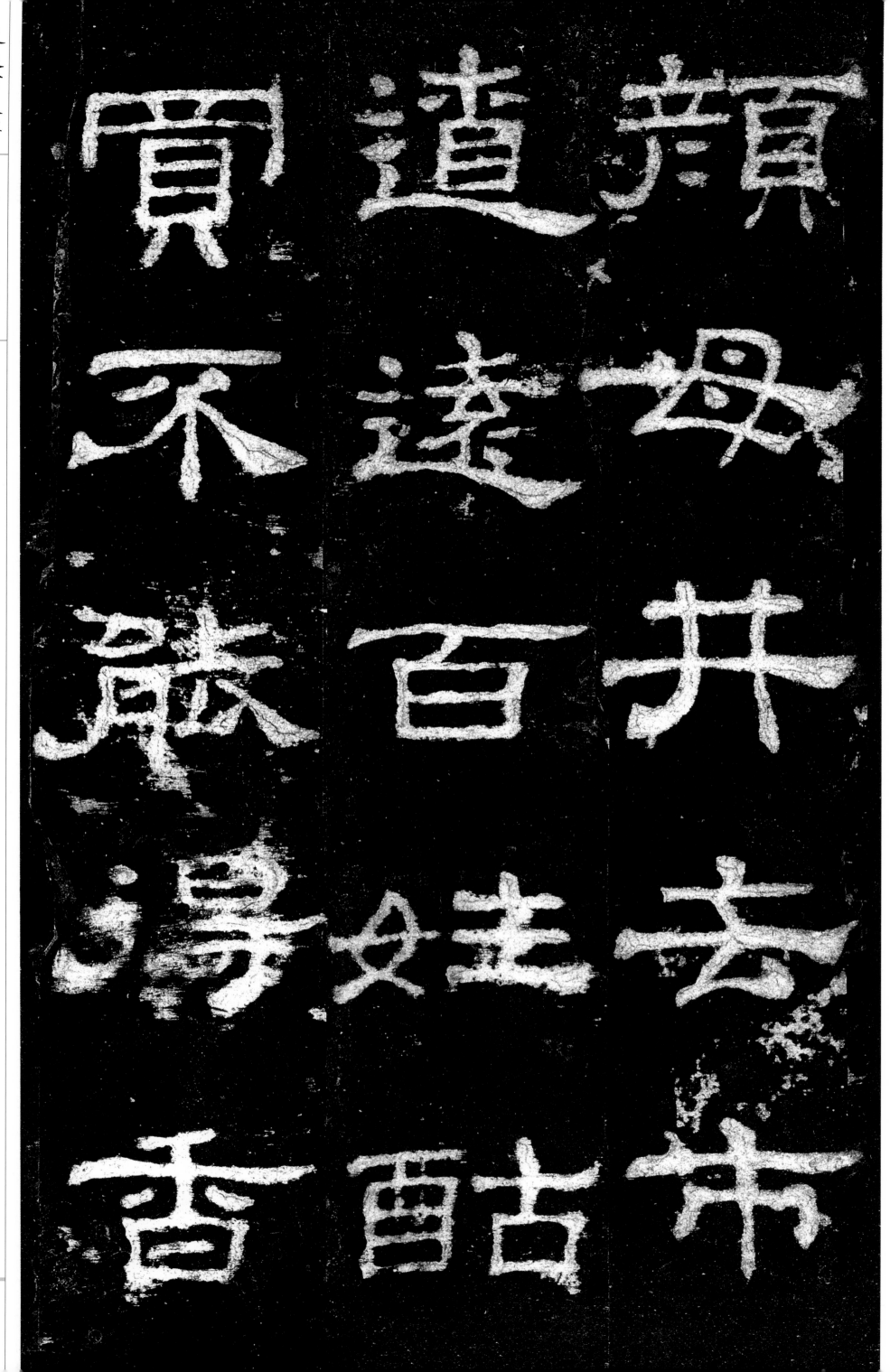

顔母井去市
遼遠百姓酤
買不能得香

名碑名帖原色導臨

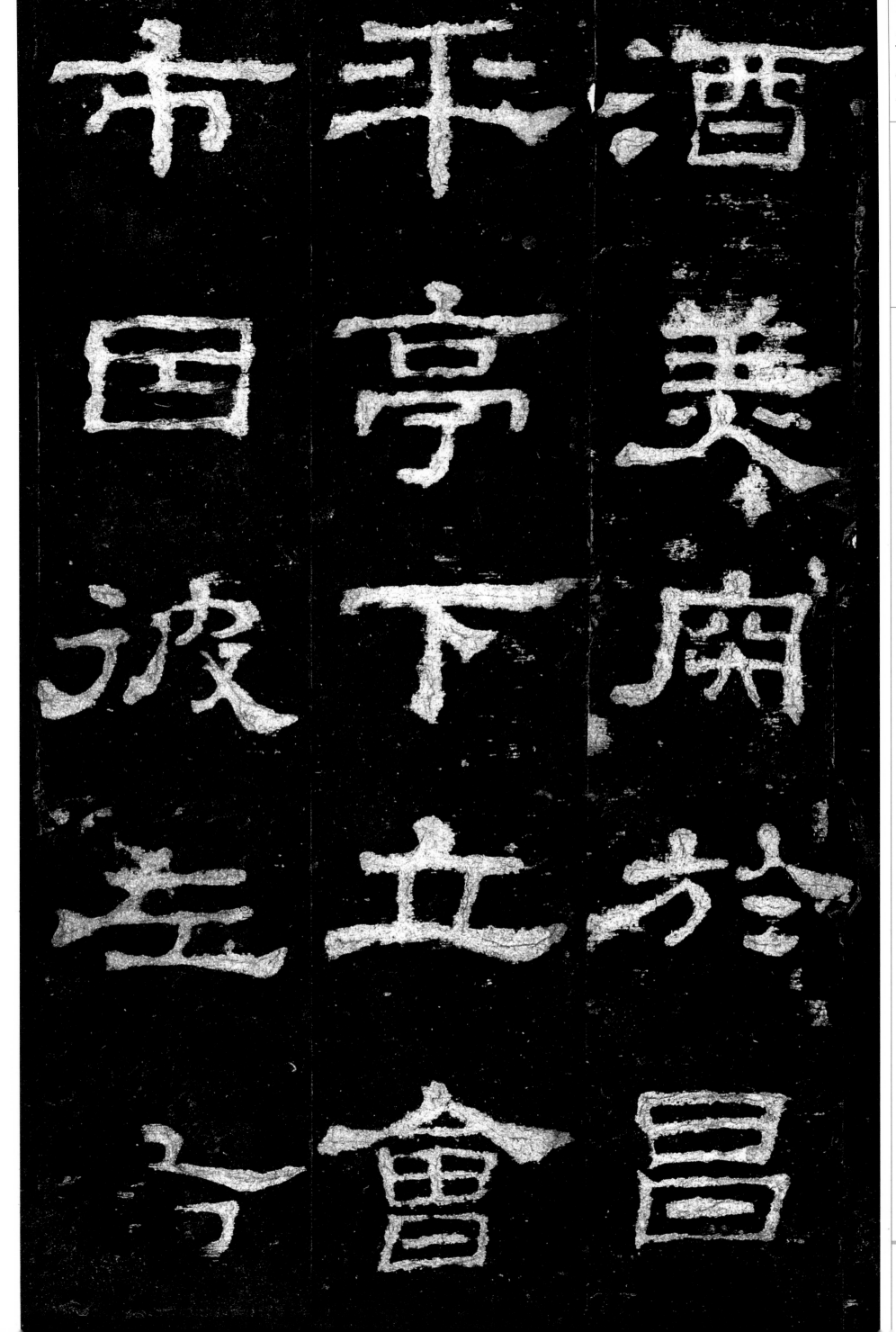

酒美肉

市平酒

善肉於

酒美肉，於昌平亭下立會市，因彼左（右）。

名碑名帖原色導臨

咸所願樂。又敕瀆井復民，餝治桐車馬，

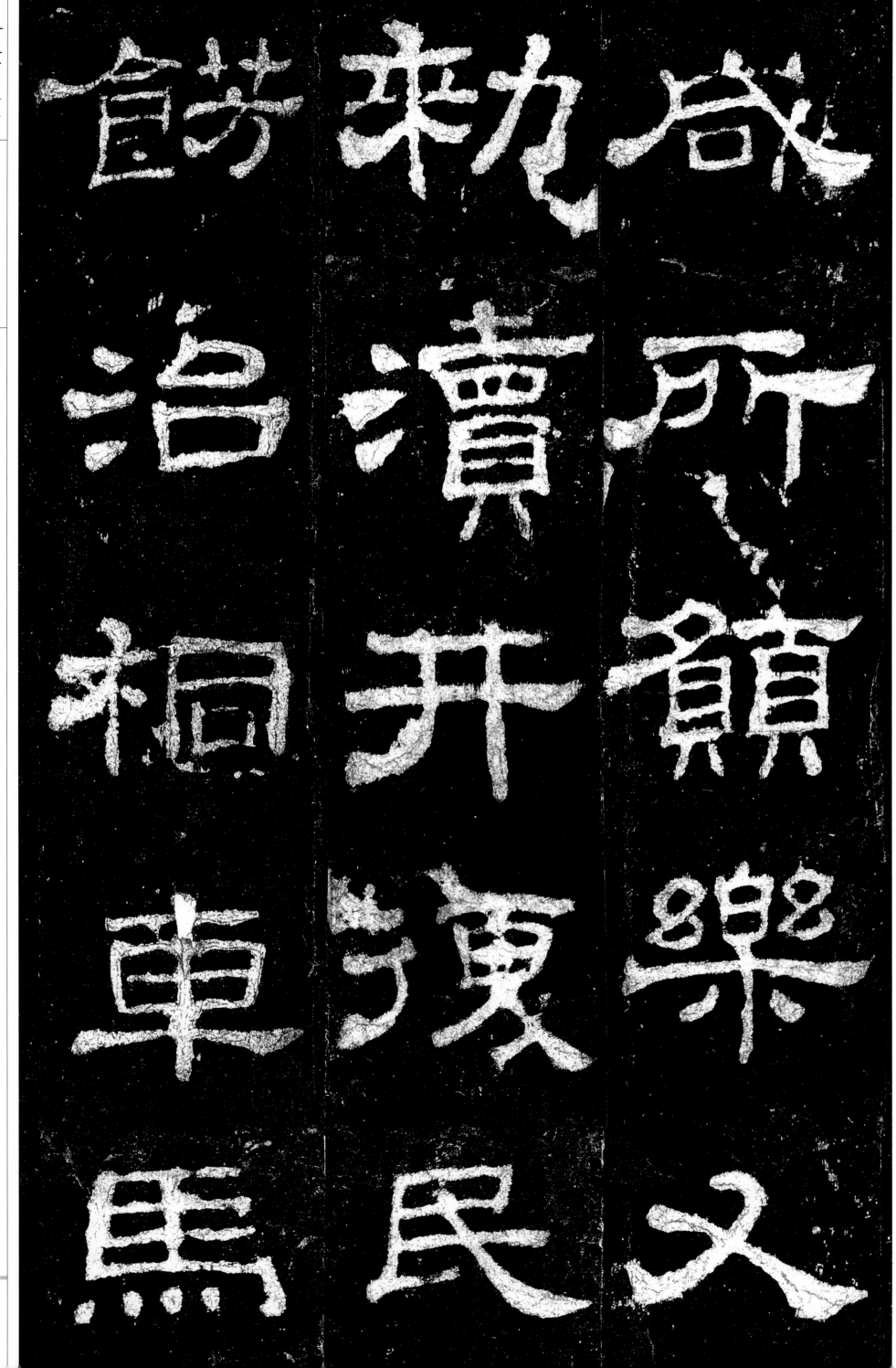

種
道
於
瀆
上
東

一
海
南
北
行
梓
道

行
北
行
梓
板

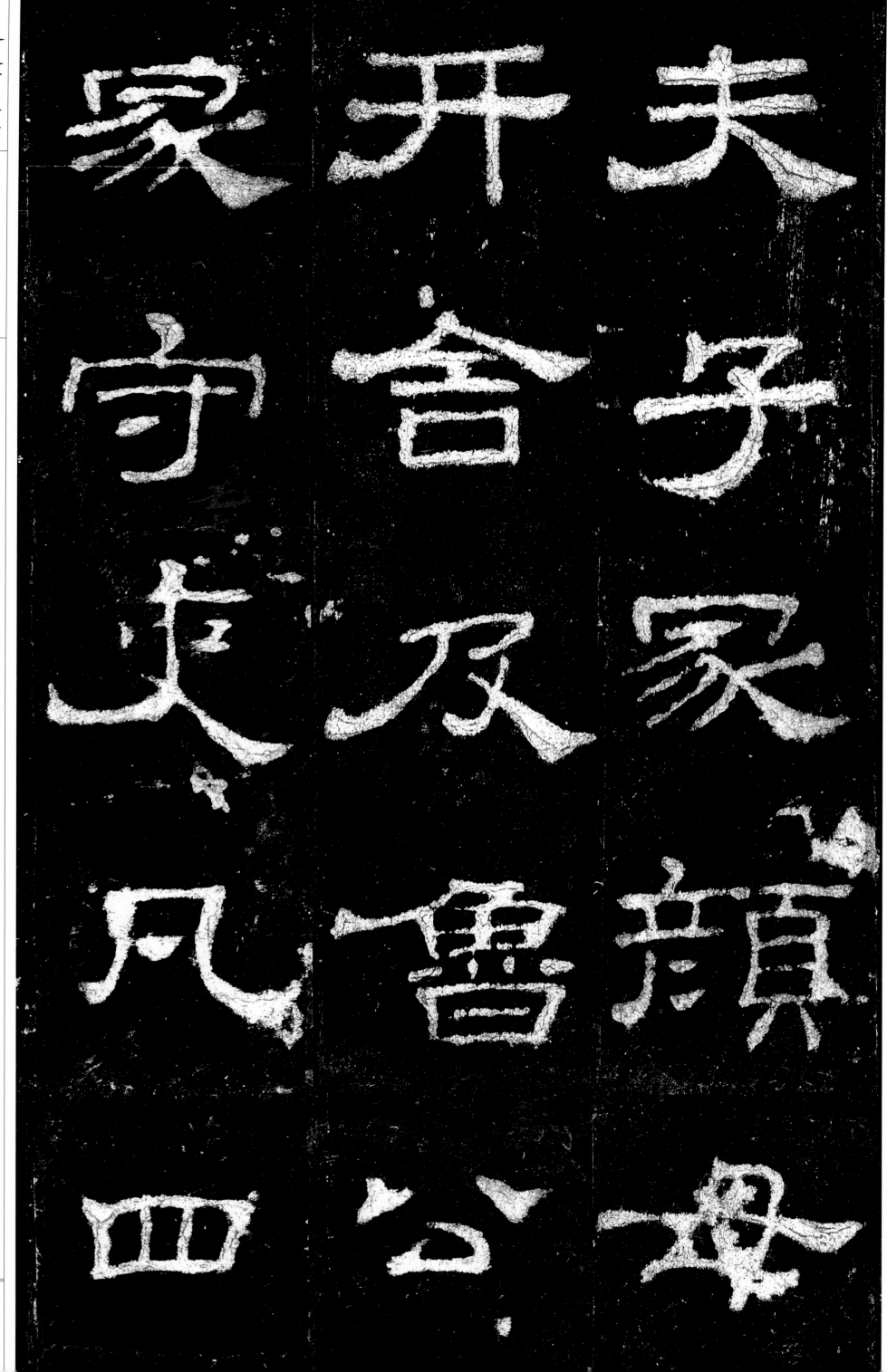

夫子冢宅顏母
開舍及魯公
冢守吏凡四

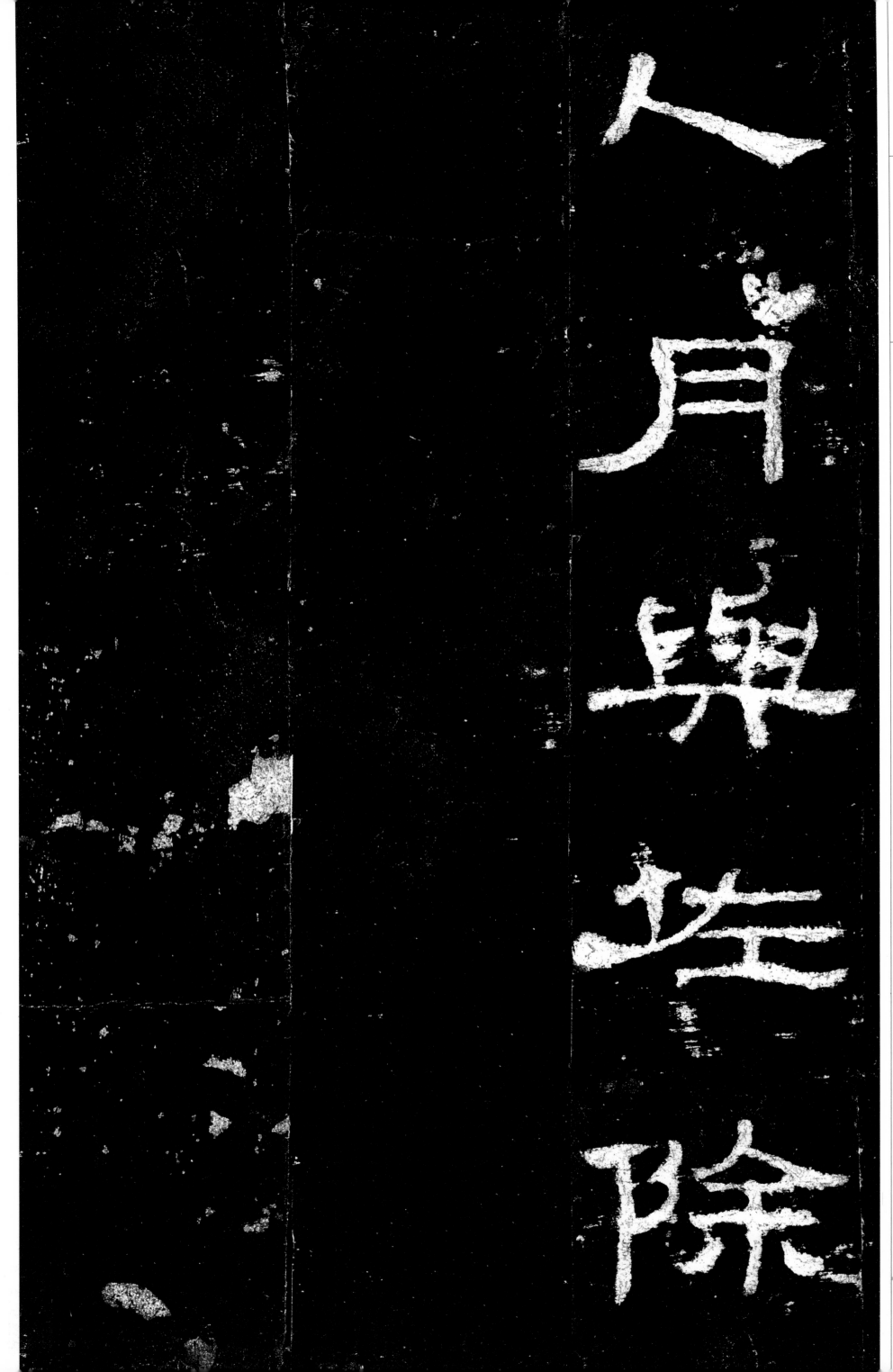

人月與佐除

史晨前後碑 隸書

原文

【碑陽】

建寧二年三月癸卯朔七日己酉，魯相臣晨、長史臣謙，頓首死罪上尚書。臣蒙厚恩，受任符守，臣晨頓首死罪！死罪！得在奎婁，夙夜憂怖，累息屏營，臣晨頓首。壹變，周孔舊寓，不能闡弘德政，恢崇首死罪！死罪！臣以建寧元年到官，行秋饗，飲酒，畔宮，畢，復禮孔子宅，拜謁神坐。仰瞻榱桷，俯視几筵，靈所馮依。肅肅猶存。而無公出酒脯之祠，臣即自以奉錢脩上案食醯。臣伏念，孔子乾坤所挺，西狩獲麟，為漢制作，故《孝經援神契》曰：「玄丘制命帝卯行。」又《尚書考靈曜》曰：「丘生倉際，觸期稽度為赤制。」故作《春秋》，以明文命。綴紀撰書，脩定禮義。臣以為素王稽古，德亞皇代。雖有襃成，孔世享之封，四時來祭，長吏備爵，以尊先師，重教化也。夫封土為社，立稷而祀，皆為百姓興利除害，所以尊孔子以大牢，長即歸國。臣伏見臨璧雍，以共先生執事。孔子，玄德，煥炳，光于上下，而本國舊居，復禮之日，闕而不祀，誠朝廷聖恩所宜特加。臣寢息耿耿，情所思惟。臣輒依社稷，出王家穀，春秋行禮，以共先生執事。臣晨頓首頓首！死罪死罪！臣盡力思惟，庶政報稱為效，增異輒上。臣晨誠惶誠恐！頓首頓首！死罪死罪！上尚書。時副言大傅、大尉、司徒、司空和大司農官署的罪死罪！上尚書。

譯文

【碑陽】

建寧二年（169）三月癸卯朔七日己酉日，魯相臣史晨、魯長史臣李謙，冒死罪頓首頓首！死罪死罪！臣承蒙厚恩，掌管地方，得以受符出任魯地長官，魯地是周公的封地，孔子的故鄉，臣不能弘揚德政，改善邦國的風氣，因此日夜憂心，惶恐不安、屏氣凝神，不敢有絲毫懈怠。臣史晨頓首頓首！死罪死罪！臣於建寧元年（168）來到魯地上任，舉辦了秋饗典禮，在泮宮舉辦了鄉飲酒禮，典禮結束之後，又前往孔子的舊宅祭祀孔子，拜謁孔子的神位。抬頭瞻仰樓閣的屋檐，低頭俯看祭祀的席位，仿若孔子依然在世。然而這裏的公家不出錢置辦祭祀所需的酒肉，那是神靈所憑依的所在，蕭穆莊嚴，來微表小禮，不敢憑空拜謁。臣私下感念，孔子是天地所生的大聖賢，在西狩獲麟的時候，為漢朝制定了國家制度，所以《孝經援神契》說：「孔子定下制度，劉漢推行。」又說：「孔子生於周時，在獲得麒麟之際，推算到後世將有赤帝之子（劉邦）興起，取代周的統治。」所以他編撰《春秋》，來闡明國家的文德教命。他還創作著書，修定了禮儀的規範。臣認為孔子是沒有王位的素王，他考察古代的制度，功德能與皇室匹配。雖然孔子的子孫後代都世襲襃成侯，每年四季都來祭祀，但祭祀之後，襃成侯就要返回封國。臣私下推想，天子在前往辟雍舉行祭祀的時候，用三牲太牢來祭祀孔子，並且由品秩較高的長官陳設禮器，這是為了表達敬尊先師，重視教化之心的緣故。堆聚土丘建立神壇，祭祀穀神，都是為了替百姓與利除弊害，更何況孔子的功德在天地之間，更應該祭祀，而如今在他本國的舊居，本該祭祀的時候卻不在祭祀之列，有這樣的想法。因此臣依據祭祀穀神的規格，分出魯王的錢穀，在春秋兩祭時，祭祀後剩餘的祭品，分別賞賜給相關的執事人員。前往孔子舊宅進行祭祀，來表達恭敬之心。庬炳千秋，照耀在天地之間，更應該祭祀。《月令》中說：「祭祀上古之時百官卿士中為百姓牟利的人。」臣史晨頓首頓首！死罪死罪！臣竭盡全力來治理好政務，但願以此報效朝廷。如果以後在行事中還有所增損和改變，則將會再次上書奏報。同時將此奏章的副本呈送給太傅、太尉、司徒、司空和大司農官署的罪死罪！上奏尚書。

司空、大司農府治所部從事。

昔柱仲尼，汩光[汩光：又作「葉光」，即葉光紀，是古代傳說中的五天帝之一的北方黑帝的名字。汩，通「葉」。]之精。大帝

所挺，顏母[顏母：孔子的母親顏氏。]，毓靈，承敝遭衰，黑不代倉[黑不代倉：黑不能取代倉帝而為王。]之精。

□流應聘[□流應聘：指孔子周游列國，應聘於諸侯。]，顏母

獲麟趣作，端門見徵，嘆鳳不臻[臻：到來。]，自衛反魯，養徒三千。

道審可行。乃作《春秋》，復演《孝經》，刪定《六藝》，象與天談，主為漢制，血書著紀，黃玉䪨字[䪨：即「響」應。]

鈎《河》擿《雒》[鈎《河》擿《雒》：比喻闡發天地間的大法。「河圖雒書」是古代儒家關於《周易》卦形來源及《尚書·洪範》「九疇」創作過程的傳說。]，卻揆未然[卻揆未然：揆，推測。推算未來之世。]，魏魏蕩蕩，與乾比崇。

【碑陰】相河南史君，諱晨，字伯時，從越騎校尉[越騎校尉：置，掌越騎，秩比二千石。]拜。建寧元年四月十一日戊子到官，乃以令日[令日：吉日，佳 令，善，美好。]

拜謁孔子。望見闕觀，式[式：通「軾」，車前的橫木。]路[路：通「輅」，大馬車。]虔踧[虔踧：恭敬而嚴肅，小心翼翼的樣子。]

既至升堂，屏氣拜手[拜手：也稱「拜首」，跪拜禮的一種。跪後兩手相拱，俯頭至手。]祇肅[祇肅：長跪，挺直上身，兩膝至地。]

屑僾，髣髴若在。依依舊宅，神之所安。春秋復禮，

稽度玄靈[玄靈：據《史晨碑》注，孔子為黑帝之精所生，故稱玄靈。]，而無公出享獻之薦。欽

因春饗，導物嘉會，述脩璧雍、社稷品制，即上尚書，參以符驗，

乃敢承祀，餘胙賦賜。刊石勒銘，并列本奏。大漢延期[延期：延續，長久。延期：指，求世不絕。]

彌歷億萬。

時長史盧江舒李謙敬讓、五官掾魯孔暢、功曹史孔淮、戶曹掾

薛東門榮、史文陽馬琮，守廟百石[守廟百石：即孔廟守廟百石卒史。]孔讚、副掾[副掾：百石卒史的屬官。]

孔綱、故尚書孔立元世、河東大守孔彪元上、處士孔褎文禮，皆會廟

堂，國、縣員冗吏無大小，空府竭寺[寺：官署。漢時所「寺」多指官署。]，咸俾來觀，并

畔宮文學、先生、執事、諸弟子，合九百七人。雅歌吹笙，考之六律。

八音克諧，蕩耶反正[蕩耶反正：滌蕩邪惡歸於正道。耶，通「邪」。]。奉觴稱壽，相樂終日。於穆

肅雍，上下蒙福。長享利貞，與天無極。

史君饗後，部史仇誧、縣吏劉耽等，補完里中[里中：指孔子舊宅所在的閭里。道之]

周左廡[廡：同「牆」。]垣壞決，作屋塗色，修通大溝，西流里外，南注城池。

相關負責官員。

大聖孔子，是黑帝葉光紀之精所託生。天帝讓他降生在人世間，顏母孕育撫養他。他出

生在周朝衰微之際，但是由於黑帝不能取代倉帝，所以一生際遇坎坷。孔子周游列國，應聘

於諸侯，感嘆鳳鳥不能降臨，時運沒有到來。他從衛國返回魯國，招收了三千名弟子，當西

狩獲麟的時候，魯國的端門出現了徵兆。於是他寫作《春秋》，昭示孔子之道將會為漢朝定立制度，以

便後世推行。於是他揭示《河圖》、《雒書》的深意，闡發天地間的大法，推測未來之世。他的德業多麼崇高，

影響多麼深遠，與蒼天共永恒。

【碑陰】魯相河南人史君，名諱史晨，字伯時，擔任魯相之前任越騎校尉。他在建寧元年

(168)四月十一日戊子日到任，便挑選了吉日，拜謁了孔子的舊宅。遠遠看到闕里的樓閣，

他就手撫車軾，肅然而立，下車後又虔誠地長久跪拜。等到進入堂內，他屏氣凝神，俯首叩拜。

嚴肅恭謹，小心翼翼，好像孔子就在跟前一樣。他在孔子舊宅的周圍流連瞻仰，因為這是孔

子的神靈依附的處所。在春秋兩季大祭之時，他考慮到以孔子的神明，卻沒有支出公費在孔

宅進行祭奠的制度，無法表達對孔子的尊崇。因此在春季眾美相聚舉行春祭的時候，依循天

子在辟雍祭禮和祭祀穀神的制度，向尚書奏請用公費在孔宅進行祭祀的事宜，奏章中還引

用了讖緯之說。如此舉行了祭祀，並將祭祀後剩餘的祭品分別賞賜給相關的執事人員。這裏

刻石記錄他的功績，並將他上奏的奏章刻在碑的前面。大漢王朝永世不絕，相傳億萬年。

當時擔任魯長史的盧江舒縣人李謙，字敬讓，與五官掾魯國孔暢、功曹史孔淮、戶曹掾

薛縣東門榮、戶曹史文陽縣馬琮、孔廟守廟百石卒史孔讚、孔廟守廟百石副掾孔綱、舊任尚書孔

立字元世、河東郡太守孔彪字元上、處士孔褎字文禮等人，都齊聚廟堂。魯國郡縣的各級官

吏，無論官職大小，全都出動，前來觀摩典禮，加上魯國泮宮的文學、先生、執事與諸弟子等，

合計九百零七人。彈琴吹笙，符合六律的節拍，各種樂器演奏得非常和諧，把人心中的邪惡

之念全都滌蕩一空。人們舉起酒杯祝福祈禱，整天都沈浸在愉悅之中。那場面肅穆而和諧，

官民上下都沐浴在上天所降的福澤之中。長久地享受著陰陽和諧之美，與天共存，直到永恒。

史君饗後，史晨君派遣部史仇誧、縣吏劉耽等人，將閭里中道周圓坍塌的牆垣修

補好，並修葺房舍，塗上油漆，疏通里中的溝壑，使溝水向西流到里外，向南流入護城河。

恐縣吏斂民，侵擾百姓，自以城池道濡濡：通「壖」。城下官廟外及水邊等處空餘的田地。，令遠所斂民錢材材：通「財」。。

史君念孔瀆、顏母并去市遼遠，百姓酤買，不能得香酒美肉，於昌平亭下立會市，因彼左右，咸所願樂。

又敕敕：敕令。漢時，「敕」字不是皇帝專用，而是長官命令下屬的通用詞彙。：瀆井復復：免除賦稅徭役。民，餝餝：同「飾」。

治桐車馬，於瀆上東行道表南北各種一行梓。假夫子冢、顏母并舍及魯公冢守吏凡四人，月與佐除。

史晨君擔心官吏在辦事時斂聚民財，騷擾百姓，因此自拔種在城外道路旁空地中的麥子，作為經費，並且下令將已經收取的錢財歸還百姓。

史晨君考慮到孔瀆與顏母并的居民距離集市較遠，平時打酒買東西十分不方便，買不到好酒好肉，就在昌平亭開了一處集市，附近的百姓都非常滿意。

史晨君還下令將孔瀆與顏母并百姓的徭役免除了，並且將孔子的遺物桐車馬裝飾一新。

他還在孔瀆向東的一條大道的南北兩邊都種了一行梓樹。他又派出四名官吏，先以代理者的身份看守孔子墓、顏母并、顏母舍以及魯公墓，一個月以後，正式授予他們職位。

《史晨前後碑》的用筆特點：

《史晨前後碑》是嚴謹、平穩一派的代表，筆致流動，端莊遒勁，古雅秀逸，以韻見長。其用筆方圓兼備，溫潤平和。起筆蓄勢藏鋒，行筆中鋒隨提隨按，使得線條渾圓有致。

點法：

《史晨前後碑》點法豐富，且富於變化。點畫精細工整，筆姿圓秀典雅，自然可愛。

橫法：

《史晨前後碑》的橫畫間距勻適，以長短和弧度求變化。

波折：

《史晨前後碑》的波折畫含和而靈動，有鳥兒展翅欲飛的動態美。

《史晨前後碑》的欣賞與臨習

分法復爾雅超逸，可為百代模楷，亦非後世可及。——明·郭宗昌

通稱的《史晨前後碑》乃是刻於一石之上的兩面碑，碑之正面為《史晨前碑》，全稱《魯相史晨祀孔子奏銘》；碑之陰面為《史晨後碑》，全稱《魯相史晨饗孔子廟碑》。碑今在山東曲阜孔廟內，與《禮器碑》《乙瑛碑》併稱「孔廟三碑」，此碑刻於東漢建寧二年（一六九）三月。碑的內容是記載當時祭孔的活動。在補垣通溝工程和開市種梓等民生事務進行中，置守的官吏按順序進行，故此碑記述有先後，但皆出自一人之手筆。

漢碑之美首重古意醇厚，近代書法家楊守敬說：「昔人謂漢隸不皆佳，而一種古厚之氣自不可及，此種是也。」

《史晨前後碑》有以下幾大特點：

其一，此碑書法精工嚴謹，應規入矩，點畫筆法純熟，結體中和嚴整，章法疏密得當，秩序井然，如清代萬經所評：「此碑如程不識之師，步伍整齊，凜不可犯」。

其次，此碑是漢隸成熟期的經典作品，是「廟堂書法」的傑作，不僅結構與筆法精美，而且神韻古雅遒厚，從中可以學到漢代文化的氣韻。

再者，此碑以刻工精細著稱於世，仿佛可見書寫之蹤跡，筆法行跡宛然拄目，極宜於初學。

《史晨前後碑》的結體特點：

一、平正安舒，勻適典雅。

《史晨前後碑》是漢隸成熟期規範隸書的代表之作，碑文筆畫間距較勻，字體

豎法：
豎畫如字之中柱，《史晨前後碑》的豎畫堅實而有生機，因為其用筆有提按，筆勢有輕重，切忌粗拙呆滯。

折法：
隸書的折畫切忌用楷法，但是可以用篆法，即圓轉而過，隸法的折畫，通常分為兩筆寫成。

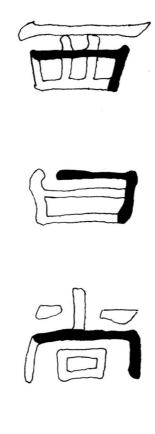

撇法：
《史晨前後碑》的撇法與向左的鈎法寫法基本相同，祇是有的字出鋒，有的字回鋒。

平正勻適，筆畫線條和美流暢，字形安舒典雅。

二、陰陽相生，變化微妙。

所謂陰陽相生是指《史晨前後碑》善於用對比的方法，輕重得宜，疏密有致，虛實相生。其不是強調大起大落的參差錯落，而是追求微妙的變化。

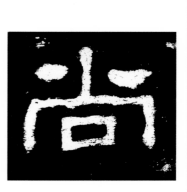
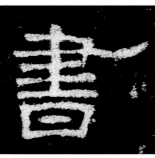
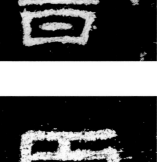

三、秀美多姿，神采飛動。

《史晨前後碑》雖然以應規入矩著稱，但是也有秀美多姿、飛動之致。其波折畫如鳥之展翅欲飛，翩翩自得，其點畫也富於筆勢變化，增加了字的靈動之感。